수채 과슈로 그리는
나의 반려식물

수채 과슈로 그리는
나의 반려식물

1판 1쇄 펴냄 2021년 3월 5일

지은이 송현미
펴낸이 정현순
편집 박세란
디자인 원더랜드

펴낸곳 ㈜북핀
등록 제2016-000041호(2016. 6. 3)
주소 서울시 광진구 천호대로 109길 59
전화 02-6401-5510 / 팩스 02-6969-9737

ISBN 979-11-87616-98-6 13650
값 17,000원

수채 과슈로 그리는
나의 반려식물

송현미 지음

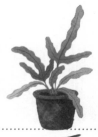

북핀

과슈를 처음 만난 순간

한때 나만의 색을 가지고 싶어서
이것저것 다른 재료를 써보며 고민하던 시절이 있었어요.
그러다 우연히 과슈 그림을 접하게 되었는데,
포근하면서도 따뜻한 느낌이 너무 좋았답니다.

과슈 물감을 만난 지 얼마 되지 않았을 때는 아크릴물감처럼 사용했어요.
하지만 오랜 시간 사용하면서
과슈가 얼마나 표현영역이 넓은 물감인지를 알게 되었어요.
그리면 그릴수록 새로운 매력이 발견되는 이 사랑스러운 물감은
어느덧 저의 마음을 사로잡았고,
저는 본격적으로 과슈로 식물 그림을 그리게 되었습니다.

과슈로 식물 그림을 그리기 시작하면서 제 생활에도 많은 변화가 찾아왔어요.
작은 정원을 가꾸며 좋아하는 식물들을 좀 더 세심하게 관찰하게 되고,
계절의 변화에도 관심이 커졌죠.

예전보다 더 많은 식물을 키우게 되었고,
어떤 식물을 사 와야겠다는 구체적인 목적이 없더라도
한 달에 한두 번은 꼭 화훼단지에 들러서
어떤 나무들이 있는지, 어떤 꽃들이 피었는지 꼼꼼하게 둘러보게 되었습니다.

숲이나 공원을 산책할 때면 하늘보다는 땅에 피어있는 꽃들에
더 눈길을 두는 일이 일상이 되었어요. 자연과 함께하는 하루하루가 설레고,
그만큼 '그리고 싶다'는 열정도 커졌답니다.

지금은 클래스를 통해 과슈와 식물을 사랑하는 분들과 그 설렘을 공유하고 있어요.
수업을 진행할 때마다 강조하는 부분 중 하나는
그림을 그리기 전에 식물과 '교감'하는 시간을 충분히 가져야 한다는 점인데,
식물과 교감한다는 것은 식물을 오랜 시간 관찰한다는 뜻이기도 해요.
매일 보는 식물이라도 막상 그림으로 그리려고 하면
잎이 나는 모양이라든가, 잎맥의 형태, 줄기의 질감 등
그림을 그리는 데 필요한 구체적인 모습이 딱 떠오르지 않는 경험을
식물 그림을 그려본 분들이라면 누구나 한 번쯤은 해 보았을 거라고 생각합니다.
관찰하는 시간이 길어지면, 식물의 세세한 부분까지도 알게 되고
그림으로 그릴 때 큰 도움이 됩니다.
또한, 그림을 오래 그릴 수 있는 원동력도 되고요.

식물과 교감하는 시간은 식물의 구체적인 모습을 기억하기 위해
관찰하는 시간이기도 하지만, 식물에 대한 마음이 커지는 시간이기도 해요.
식물을 사랑스럽게 여기는 마음은 붓끝을 따라 그림에도 나타난답니다.

이제 수채 과슈로 초록빛 위안을 주는 내 곁의 반려식물을 그리며
식물과 그림이 주는 두 배의 행복을 느껴보세요.

저자 송현미

수채 과슈를 소개합니다

'과슈'가 뭐지?
이 책을 보고 이런 의문부터 드는 독자분이 있으실 거예요.
수채 과슈 그림을 주로 그리는 저에게 많은 분이 그걸 물어오셨거든요.
아직은 '수채 과슈'를 생소하게 여기시는 분들이 많지만, 사실 알고 보면 과슈는
아주 오래전부터 그림을 그리는 사람들에게 즐겨 사용되던 물감이랍니다.

쉬운 이해를 위해서 누구나 익숙하게 알고 있는 수채물감과 비교해볼게요.
수채물감이 투명한 색 표현이 가능한 물감이라고 한다면,
수채 '과슈'는 '불투명한' 수채물감이라고 생각하시면 쉬워요.
또, 내구성은 다르지만, 포스터물감과 비슷하다고 생각하면 훨씬 친근하게 느껴질 거예요.

수채 과슈는 처음 그림을 배우는 분들에게 아주 좋은 재료라고 생각해요.
덧칠도 되고, 수정도 가능하며, 원하는 색을 마음껏 조색해서 쓸 수 있기 때문이죠.
물을 적절하게 이용하면 수채화 표현도 되고,
농도를 진하게 해서 쓰면 아크릴과 유화의 느낌도 낼 수 있습니다.
색감 또한 부드럽고 선명하며, 쓰기에 따라 다양한 스타일의 그림을 그릴 수 있어서
얼마든지 자신의 개성을 표현할 수 있는 재료랍니다.

이 책에는 제가 식물 그림을 그리며 쓰고 있는 기법 중
꼭 알아야 하는 기초 기법들을 실었어요.
이 기법들만 잘 익힌다면, 수채 과슈 물감을 처음 접한 분이라도
큰 어려움 없이 과슈를 즐기실 수 있고,
나아가 과슈의 매력에 푹 빠지실 거라 확신합니다.

Contents

수채 과슈로 식물 그리기의 기초

수채 과슈로 나의 반려식물 그리기

Contents

크리소카디움
Chrysocardium

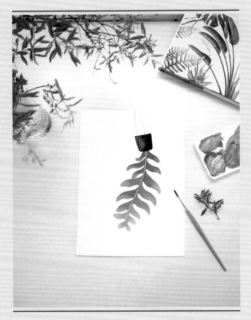

51p
:

유니크한 멋이 있는 행잉 플랜트 크리소카디움은 생
선 뼈를 닮아서 '생선 뼈 선인장'이라고도 부르는 너
무 재미있고 귀여운 식물이에요.
싱그러운 그린 톤으로 시원시원하게 그려보세요.

도안 196

유칼립투스 폴리안
Eucalyptus Polian

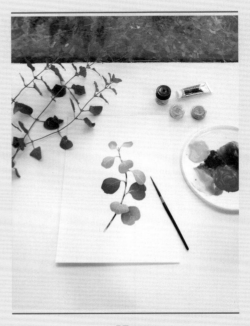

57p
:

유칼립투스를 보고 있으면 마음이 고요해지는 것 같
아요. 은은한 향기도 매력적이고요.
특히 폴리안 잎은 통통한 하트모양을 닮아서 더 인기
가 많은 듯합니다.
한 번쯤은 꼭 그려보고 싶은 식물입니다.

도안 197

올리브나무
Olive tree

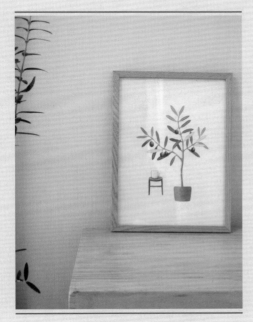

63p
:

올리브는 아주 매력적인 빛깔을 가졌어요. 노란 꽃이 피고 푸른 열매가 익을 동안 다양한 색을 보여준답니다. 가을이 오면 올리브 열매는 검붉게 익고 잎의 색도 짙어지지요.

도안 198

트리쵸스
Aeschynanthus

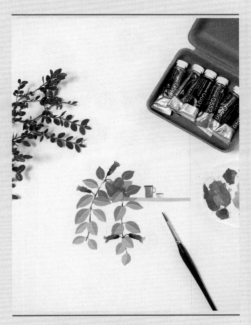

71p
:

행잉 플랜트 붐이 일 때 화원에서 처음 사 온 것이 바로 트리쵸스예요. 에스키난서스라고도 하지요. 짙은 자줏빛 꽃받침 안에서 봉긋하게 피는 꽃이 예쁜 트리쵸스는 반그늘에서 자라지만 바람을 좋아해요. 창가에 걸어주면 솔솔 부는 바람에 흔들리는 모습이 꽤 사랑스럽답니다.

도안 199

필레아 페페로미오이데스
Pilea Peperomioides

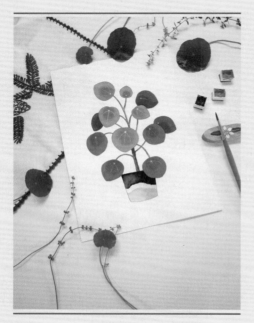

77p
:

저는 이 아이의 동글동글한 잎 모양을 보면 초록 물
방울이 떠올라요.
옹기종기 모여 있는 싱그러운 잎들이 기분을 상쾌하
게 만든답니다.
늘 함께하고 싶은 귀여운 반려식물입니다.

도안 200

푸밀라
Pumila

83p
:

푸밀라 잎은 얼핏 보면 팝콘 모양을 닮은 것 같아요.
풍성한 잎을 건드리면 사각사각 소리도 난답니다.
아기자기한 나만의 공간에 잘 어울리는 푸밀라는 소
소한 행복감을 주는 고마운 식물입니다.

도안 201

제라늄
Geranium

89p
:

유럽의 예쁜 집 창문을 떠올리게 하는 제라늄은 따뜻한 햇살과 바람을 좋아해요. 사계절 꽃을 볼 수 있어서 더 사랑받는 반려식물이지요.
핑크빛 꽃과 잎의 짙은 무늬가 예쁜 제라늄을 그림으로 만나 보세요.

도안 202

몬스테라
Monstera

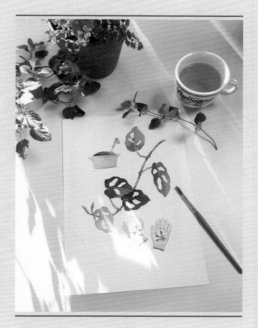

97p
:

잎에 구멍이 숭숭숭~. 하지만 벌레 먹은 게 아니랍니다. 구멍 뚫린 생김새가 스위스 치즈와 닮았다고 해서 '스위스 치즈 플랜트'라는 별명도 가지고 있어요.
재미나게 생긴 초록 잎을 그리며 행복한 시간을 만들어 보세요.

도안 203

꽃기린
Crown of Thorns

105p
:

길쭉한 모양이 기린을 닮아서 '꽃기린'이라는 귀여운 이름이 붙여졌다고 해요.
둥글고 귀여운 꽃이 피지만 줄기에는 뾰족한 가시가 있는, 반전이 있는 식물이에요.
온도가 맞으면 봄, 여름, 가을 내내 꽃을 보여주는 기특한 아이랍니다.

도안 204

캐롤라이나 자스민
Carolina Jasmine

113p
:

개나리를 닮아 '개나리 자스민'이라고도 하는 이 식물은 포근하고 기분 좋은 노란빛의 꽃이 마치 봄 노래를 연주하는 나팔 같은 모양으로 피어요.
게다가 개화하면 은은한 파우더 향이 나니 사랑스럽지 않을 수가 없는 아이네요.

도안 205

떡갈고무나무
Fiddle-leaf fig

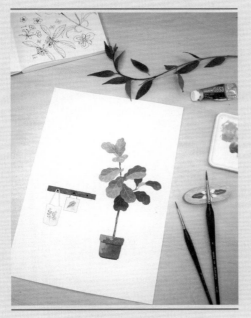

119p
:

톡특한 잎맥이 개성 있는 떡갈고무나무는 옆에 두고 있으면 든든한 친구같이 느껴지는 듬직한 나무로, 크고 푸른 잎이 공기뿐 아니라 마음도 정화해주는 고마운 식물입니다.
청량감이 드는 그린 톤의 잎들을 그리다 보면 기분 전환도 된답니다.

도안 206

은엽아카시아
Acacia dealbata

125p
:

꽃도 잎도 너무 귀여운 은엽아카시아는 '노란 미모사'라고도 부르며, 향기가 좋아서 유럽에서는 향수를 만들거나 축제 때 많이 활용한다고 해요.
솜털처럼 포실한 꽃이 팡팡 피기 시작하면 곧 따스한 봄이 온다는 신호랍니다.

도안 207

필로덴드론 페다튬
Philodendron pedatum

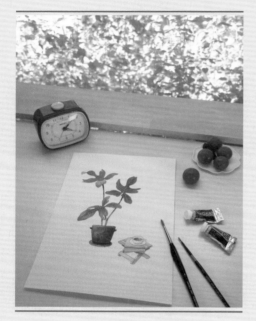

131p
:

커다란 잎이 정말 시원시원하게 생긴 식물이에요. 이렇게 세련된 모양의 식물은 그렸을 때의 만족도가 더 크답니다.
그림으로 담아서 나만의 공간에 걸어 보세요. 일상에 작은 변화와 즐거움을 줄 거예요

도안 208

목마가렛
Marguerite

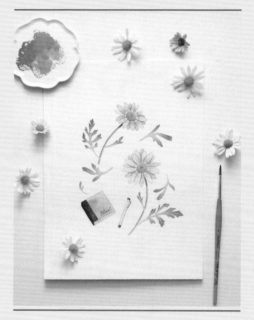

137p
:

마음을 행복하게 해주는 컬러가 있다면 단연 핑크와 옐로라고 생각해요. 이 두 색을 모두 가진 목마가렛 꽃을 그림으로 그려서 곁에 두면 어떨까요.
쑥갓이나 국화를 닮은 듯도 한 소박함에 그림을 볼 때마다 마음이 더 편안해질 거예요.

도안 209

사계귤(유주나무)
Calamondin

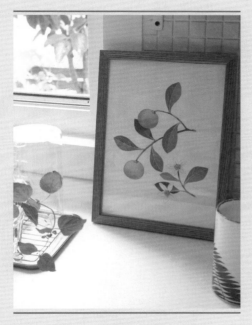

145p
:

일 년 내내 싱그러운 잎, 달콤한 향기가 나는 꽃, 그리고 오렌지빛 상큼한 열매까지 볼 수 있는 이 나무는 복과 부를 준다는 좋은 의미도 있어요.
이 나무의 열매는 크기도 커서 꽤나 탐스럽답니다.

도안 210

용신목 선인장
Blue-candle

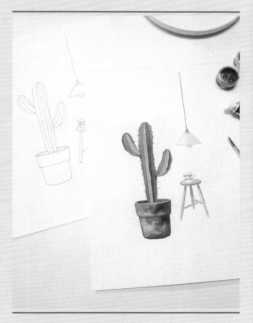

153p
:

인테리어가 예쁜 집이나 카페에 가면 자주 볼 수 있는 용신목은 마치 만세를 부르는 것 같은 모습이 참 친근하고 귀엽습니다.
용신목이 있는 아늑한 공간을 상상하며 그려 보세요.

도안 211

무화과나무
Fig tree

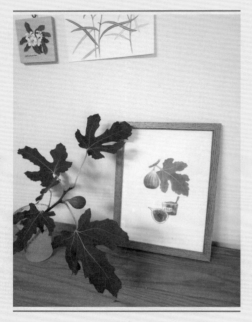

163p
:

꽃이 없어서 '무화과'라는 이름을 가지게 된 식물입니다. 하지만 무화과도 꽃이 있어요. 바로 열매 속에 수많은 꽃이 숨어 있다고 합니다.
소품으로 무화과 잼을 함께 그려 보세요. 어느새 입 안에 군침이 돈답니다.

도안 212

브룬펠시아 자스민
Brunfelsia Jasmine

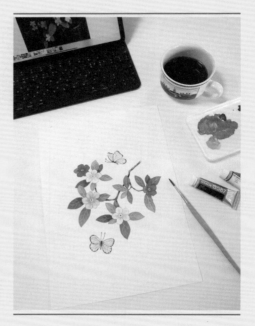

171p
:

진한 보라색으로 피어서 연한 보라색으로 변하다가 하얀색으로 지는 신기한 꽃입니다.
오랜 시간 피고 지며 진한 향기를 전해주기 때문일까요, 매력적인 꽃 브룬펠시아 자스민은 '당신은 나의 것', '사랑의 기쁨'이라는 좋은 꽃말을 가졌습니다.

도안 213

소코라코
Sokorako

179p
:

'비단 노을'이라는 별칭을 가진 소코라코를 가만히 들여다보면 정말 아름다운 노을빛이 펼쳐지는 것 같아요.
낭만적인 멋이 있는 소코라코는 그리는 행복감이 아주 큰 식물입니다.

도안 214

허브
Hubs

187p
:

사과 향이 나는 캐모마일, 손끝만 스쳐도 향기가 묻어나는 로즈마리, 기분까지 산뜻하게 만들어 주는 민트, 남프랑스의 어느 시골 마을을 떠올리게 하는 라벤더.
바람 끝에 전해지는 향기를 느끼며 다채로운 컬러로 나만의 허브를 그려 보세요

도안 215

도안 옮겨 그리기‥195

Gouache

수채 괴슈로
식물 그리기의 기초

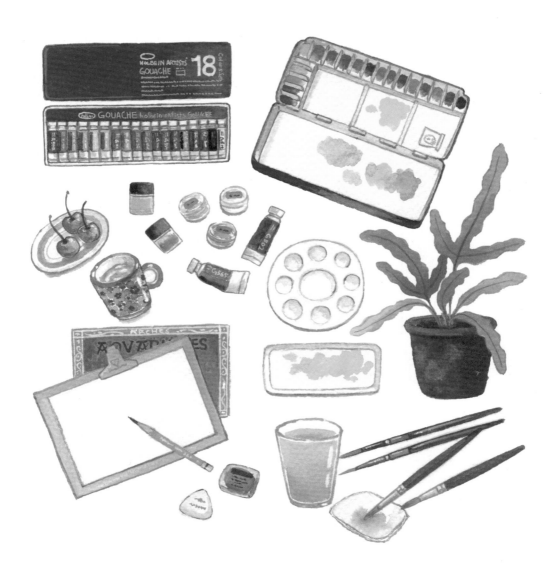

재료와 도구
gouache

1. 물감

시중에는 다양한 가격대의 수채 과슈 물감이 판매되고 있어요. 모든 게 그렇지만 가격대가 높은 제품이 대체로 질이 좋은 것이 사실이랍니다. 이 책의 작품들은 '홀베인 아티스트 수채화 과슈' 물감을 사용해 그렸어요. 다소 가격대가 있는 물감이지만 그만큼 발색이 뛰어나서 추천해 드리고 싶은 물감입니다.

① 물감 구입하기

이 책으로 과슈를 배우고자 하는 분들이라면 '홀베인 아티스트 수채화 과슈 기본 18색(5ml 용량)' 제품을 추천해요. 작은 용량으로 가격 부담을 줄일 수 있고, 부족한 색은 조색해서 쓸 수 있어요. 식물 그림에 많이 사용되는 그린 계열 물감은 마음에 드는 색만 따로 구입해 쓰는 것도 좋은 팁이에요. 화이트는 가장 많이 쓰이는 색이다 보니 대용량으로 판매하고 있습니다.

홀베인 아티스트 수채화 과슈 기본 18색(5ml)의 구성

G502 ● 카민	G507 ● 플레임 레드	G508 ● 브릴리언트 오렌지	G521 퍼머넌트 옐로 딥	G526 ● 레몬 옐로	G540 ● 리프 그린
G545 ● 에메랄드그린	G542 ● 퍼머넌트 그린 딥	G561 ● 터쿼이즈 블루	G565 ● 울트라마린 딥	G566 프러시안 블루	G581 ● 바이올렛
G582 마젠타	G527 ● 옐로 오커	G604 ● 번트 엄버	G630/G790 ● 퍼머넌트 화이트	G603 ● 번트 시에나	G606/G792 ● 아이보리 블랙

● : 이 책에서 사용된 색

추가 구입 색상

G501 알리자린 크림슨	G520 퍼머넌트 옐로	G553 모스 그린	G546 올리브그린	G550 테르 베르트	G620 그레이 No.1

Tip. 수채 과슈 물감은 판매하는 상점마다 명칭을 조금씩 다르게 쓰고 있어서 혼란스러울 수 있어요. 물감을 구입할 때는 다음과 같은 표기가 되어있는지 꼭 확인하시기 바랍니다. (아크릴 과슈와 혼동하지 않도록 특히 조심해 주세요.)

• 홀베인의 경우: 홀베인 과슈(HGC), 홀베인 아티스트 과슈, 홀베인 수채 과슈, 홀베인 전문가용 수채 과슈, 홀베인 불투명 수채물감

• 윈저앤뉴튼의 경우: 윈저앤뉴튼 디자이너 과슈, 윈저앤뉴튼 디자이너 수채 과슈, 윈저앤뉴튼 전문가용 수채화과슈

• 타사제품 중에서도 '불투명 수채물감', '수채 과슈'라는 표기가 되어 있으면 모두 수채 과슈 제품입니다.

홀베인 외에 윈저앤뉴튼, 시넬리에, 뻬베오 브랜드도 예쁜 색이 많으니 즐겨 쓰는 색 계열을 낱개로 구입해서 써보세요. 그리고 물감을 처음 개봉할 때는 색감도 익힐 겸 꼭 나만의 컬러차트를 만들어 보시기 바랍니다.

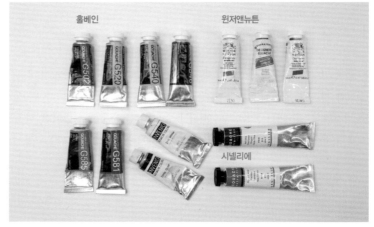

수채 과슈 물감

② 물감 라벨 읽기

물감의 라벨에는 물감에 대한 기본적인 정보가 들어 있어요. 여기서는 홀베인 아티스트 수채화 과슈 물감을 예로 들어 라벨 구성 요소를 보여드립니다.

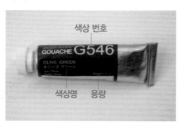 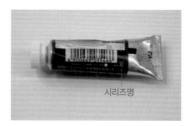

• 색상명: 색상의 이름을 표기합니다.
• 색상 번호: 제조사에서 정한 색상의 번호입니다.
• 용량: 물감의 용량을 표시합니다. 홀베인의 경우 5ml 짜리와 15ml 짜리가 있어요. 단, 퍼머넌트 화이트와 같이 많이 사용되는 물감은 대용량인 60ml 짜리도 판매해요.
• 시리즈명: 제조사에서 붙인 시리즈명으로, 홀베인의 경우 A/B/C/D/E/G

시리즈로 구성되어 있으며 A 시리즈가 가장 저렴하고 G 시리즈가 가격이 높습니다. 예를 들어 초록의 잎을 표현하는 데 필요한 필수 컬러인 리프 그린(G540)은 가격이 저렴한 A 시리즈의 색이고, 붉은 꽃을 표현하는 데 많이 사용되는 알리자린 크림슨(G501)은 C 시리즈의 색으로 가격이 높은 편에 속해요. 참고로 윈저앤뉴튼 브랜드의 물감은 1~4시리즈로 구분되고 숫자가 커질수록 가격도 높습니다.

③ 물감의 보관 및 사용법

보통 수채화 물감은 팔레트에 가득 짜놓고 쓰지만, 수채 과슈는 그때그때 짜서 쓰는 것이 발색이 더 좋아요.

저의 경우 팔레트 칸에 쓸 만큼만 짜서 쓰다가 남으면 버리지 않고 다음에 쓸 때 부족한 양을 조금씩 채워서 써요. 물감은 시간이 지나면 굳게 되는데, 굳은 물감은 물을 묻힌 붓으로 여러 번 문질러야 녹습니다. 그리기 시작하기 전에 다른 재료 준비하는 동안 분무기로 물을 살짝 뿌려 놓으면 굳은 물감이 잘 풀어져요. 단, 농도가 진한 그림을 그릴 때는 굳은 물감을 녹여 쓰기보다는 새로 짜서 쓰는 게 좋고, 선명한 색의 핑크 계열은 안료의 특성상 굳으면 잘 풀어지지 않으므로 쓸 만큼만 조금씩 짜서 쓰는 것이 좋습니다.

Tip. 팔레트에 짜놓고 써도 되지만, 이럴 경우에는 조금씩만 짜서 너무 오랫동안 팔레트에 머물지 않도록 해주세요.

수채 과슈 물감은 물감을 짜 둔 상태로 시간이 지나면 말라서 갈라지고, 작은 충격에도 조각조각 부서지기도 해요. 그래서 팔레트를 닫았을 때 위쪽 칸에 있는 물감이 떨어져 나가 돌아다닐 수 있으니 팔레트는 한 면만 이용하는 게 좋답니다.

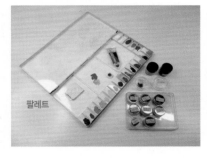

팔레트

저는 물감의 낭비를 줄이고 발색도 신경 쓰기 위해 팔레트와 함께 뚜껑이 있는 원통형 소형 용기(인터넷화방에서 '공병'으로 검색하거나 다이소 비즈통 이용)를 이용해요. 팔레트보다 공기 노출이 적어서 굳기가 덜하고 물을 뿌려서 물감을 풀 때 좀 더 빨리 풀어집니다. 딥 그린(31쪽 참조) 등 자주 쓰거나 좋아하는 색을 매번 조색해서 쓰려면 번거로우므로 여러 번 쓸

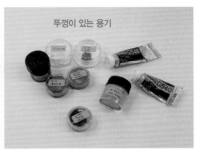

뚜껑이 있는 용기

양을 한 번에 조색해서 작은 용기에 담아 보관하면 좋아요. 조각난 물감도 버리지 말고 통에 모아서 물을 뿌려두고 쓰면 좋습니다.

2. 종이

그림에 있어서 종이는 가장 중요한 재료라고 할 수 있어요. 수채 과슈는 종이 선택의 폭이 굉장히 넓은데, 어떤 기법으로 그림을 그릴지에 따라서 선택의 기준도 달라진답니다. 이 책에 실린 작품들을 그릴 때는 수채화 전용지가 좋습니다.

① 종이 구입하기

수채화 전용지는 그 종류가 굉장히 많아서 처음 접하는 분들은 어떤 종이를 사야 할지 난감하실 수 있어요.

저는 초보자에게는 코튼 100%/300g의 중목 종이를 추천합니다. 여러 번의 덧칠에도 잘 견디고, 번지기도 자연스럽게 되어 얼룩이 덜 지고 색 표현도 예쁘게 잘 나오기 때문이에요. 실력이 좋아진 후에는 좀 더 다양한 종이에 그려보세요.

Tip. 브랜드마다 특성이 있어서 여러 브랜드의 종이를 써보고 자신에게 맞는 종이를 찾으면 좋아요. 가격이 부담스럽다면 작은 엽서 팩을 여러 종류 사서 비교해 보는 방법도 있습니다.

이 책의 작품들에서는 질도 좋고 평소 가장 즐겨 쓰는 종이이기도 한 '캔손 아르쉬'를 주로 사용했어요. 가격이 다소 높은 고급지인데, 가격 부담을 조금 줄이고 싶다면 '파브리아노 아띠스띠꼬' 종이도 추천할 만합니다. 수채 과슈의 특성을 잘 살릴 수 있고 그러데이션 표현이 잘되어 작업하기 수월한 종이입니다.

종이를 구입할 때는 브랜드, 코튼cotton 함량, 질감, 두께(g), 사이즈를 보시면 됩니다.

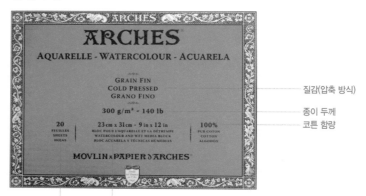

- 질감: 수채화 용지는 질감에 따라 황목, 중목, 세목으로 나뉩니다. 이 책에서는 모두 중목을 썼습니다.

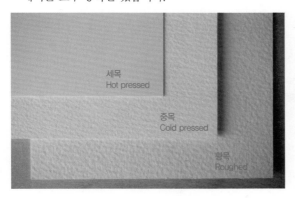

황목 **Rough**	결이 가장 거친 종이로, 물에 강하고 물감 마르는 속도가 느립니다. 세밀한 부분 묘사가 어렵지만 대담하고 선이 굵은 느낌의 그림을 그릴 때 좋습니다.
중목 **Cold Pressed**	적당히 결이 살아있는 종이입니다. 처음 그림을 배울 때 가장 좋고 다양한 기법과 표현을 하기에도 좋습니다.
세목 **Hot Pressed**	결이 아주 곱고 매끄러운 종이로, 물감을 칠했을 때 빨리 건조되며 매끈한 질감 때문에 붓 자국이 남을 수 있어서 초보자가 다루기에는 까다로운 종이입니다. 색을 진하게 겹쳐 칠하거나 작은 꽃과 같은 섬세한 그림을 그리기에 좋습니다.

- 코튼 함량: 코튼 함량이 높을수록 고급지에 속하며 가격도 올라가는데, 처음 수채 과슈를 접하는 분이라면 코튼 100%의 종이를 추천합니다. 그러데이션도 잘되고 색 표현도 좋아서 원하는 효과를 좀 더 수월하게 표현할 수 있기 때문이에요. 단, 연습지로는 가격 부담이 적은 셀룰로오스지(중성지)와 코튼이 혼합된 종이를 사용해도 괜찮습니다.

② 종이 제본 방식
수채화 종이 제본 방식은 크게 3가지 정도로 나눌 수 있는데 각각 장단점이 있습니다. 초보자라면 가격 부담을 조금 덜 수 있는 A4 사이즈 낱장 팩 형태를 추천합니다.

- 4면 제본: 4면으로 풀제본 되어있어서 팽팽하게 잡아주므로 그림을 그린 후 변형이 없습니다. 그림을 완성한 후에는 나이프로 종이를 떼어내어 보관하면 됩니다.

4면 제본 수채화 종이

- 단면제본: 스케치북처럼 한 면만 제본되어 있고 휴대하면서 그리기 좋습니다.
- 낱장 팩: 제본이 되어있지 않고 소량 판매하므로 다른 제본 방식보다 저렴하게 구입할 수 있습니다.

③ 종이 보관 방법

종이는 직사광선을 피하고 습기가 없는 건조한 곳에 보관합니다. 비닐에 넣어서 보관하면 외부의 오염으로부터 보호할 수가 있어요. 사이즈가 큰 종이는 변형이 올 수 있으므로 펼쳐서 보관합니다.

3. 붓

수채 과슈는 경우에 따라 아크릴 붓도 사용하지만 주로 수채화 붓이나 세
필붓을 사용합니다. 천연모와 인조모 중에 탄력이 좋은 인조모를 쓰면 좋
고, 붓끝의 모양은 길고 뾰족한 것보다는 적당한 길이에 살짝 둥근 것이 좋
습니다. 붓은 끝이 휘었거나 갈라지면 바로 교체해야 그림을 그릴 때 불편
하지 않아요. 따라서 너무 고가의 붓보다는 가성비 좋은 붓을 추천합니다.

① 수채 과슈에 적당한 붓

제가 써본 붓들 중 수채 과슈에 적당하다고 생각되는 붓은 다음과 같습니다.

• 화홍 320, 화홍 345: 붓모의 길이도 적당하고 탄력도 좋아서 초보자에게
 좋아요. 가격도 합리적입니다.
• 바바라 80R-S: 화홍 붓보다는 가격은 높지만, 붓질할 때 부드러우면서도
 탄력이 좋아 평소 자주 사용하는 붓입니다. 특히 00호는 가는 선을 그릴
 때 아주 좋아요. 붓이 가늘수록 변형이 빨리 오므로 여러 개 갖춰두고 사
 용합니다.

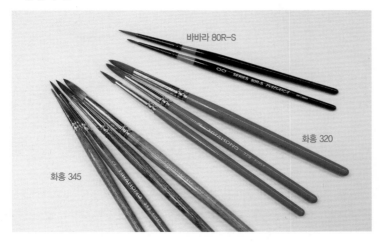

바바라 80R-S

화홍 320

화홍 345

② 붓 보관 방법

붓은 사용 후 물감의 잔여물이 남지 않도록 깨끗하게 씻은 다음 붓끝을 가
지런히 모아서 보관해야 합니다. 물통에 오랫동안 담아두면 붓끝이 갈라지
거나 휘어지고 붓모가 푸석해져서 쓸 수가 없게 되니 주의하세요.

4. 그 외 필요한 재료와 도구

• 팔레트: 수채 과슈는 색을 조색해서 쓰는 경우가 많으므로 팔레트가 많이 쓰입니다. 교체할 때마다 씻는 것도 불편하고 너무 많이 늘어놓고 쓰면 자리 차지를 많이 하므로 저는 쌓아서 쓸 수 있는 하얀 도자기 접시를 주로 쓰고 있어요. 색을 조색하거나 농도를 조절할 때 확인이 잘 되고 씻고 나서도 색이 배어들지 않아 좋습니다. 평평한 디저트용 접시도 좋습니다(사진의 사각 접시는 다이소에서 구매했어요). 원형 홈이 있는 둥근 플라스틱 팔레트는 칸칸이 색을 조색해두고 쓰기에 편리하고, 한 장씩 뜯어서 쓸 수 있는 일회용 팔레트도 가끔 필요할 때 비상용으로 사용하고 있어요. 요즘은 예쁜 도자기 팔레트도 많으니 하나씩 사모아서 써보는 것도 취미 생활의 즐거움이 될 수 있답니다.

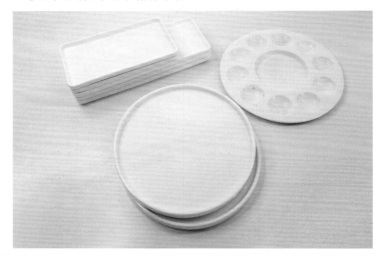

• 연필: 종이 위에 직접 스케치 할 때는 미술용 연필 HB나 F가 적당합니다. HB 샤프펜슬도 좋아요. 수채화지는 표면에 오돌토돌한 요철이 있으므로 진한 연필을 쓰면 흑연 가루가 남고, 너무 연한 연필은 손에 힘이 들어가므로 종이에 자국이 남을 수 있답니다. 도안을 옮길 때(195쪽 참조) 도안 뒤에 칠하는 연필은 진한 4B가 좋습니다.

• 떡지우개: 연필스케치가 진하게 되었을 때 유용하게 쓰이는 지우개입니

다. 지우개를 스케치 위에 대고 꾹꾹 눌렀다가 떼면 흑연 가루가 묻어나와 스케치 선이 연해집니다.

• 물통: 꼭 전문가용이 아니더라도 쓰기에 편리한 물통이면 됩니다. 저는 주로 작은 유리컵이나 투명한 플라스틱 컵을 쓰는데 물을 자주 갈아서 사용하고 있어요. 씻기도 좋아서 깨끗하게 관리가 됩니다.

• 티슈: 붓의 물기를 닦기 위해 쓰입니다. 키친타월도 사용하지만, 붓의 물기를 빠르게 없애기에는 미용 티슈가 좋습니다.

• 트레이싱 지: 반투명한 종이로 도안 위에 스케치를 따라 그려서 옮길 때 필요합니다. 일반 문방구에서 낱장으로 구매 가능합니다. (스케치 옮기는 법은 195쪽 참조)

색 다루기
gouache

Tip. 수채 과슈의 기본색은 선명도와 채도가 아주 높은 편입니다만, 이 책의 식물 그림들은 차분하면서 조금 낮은 톤의 색감들을 많이 사용했습니다.

1. 조색하기

그림을 그리는 데 있어서 색을 만드는 것은 아주 중요한 과정입니다. 조색 연습을 여러 번 거치면 색 감각을 올릴 수 있어서 좋고, 자신의 개성이 발현된 색을 찾아가는 데도 도움이 됩니다.

① 연한 그린

연한 잎이나 빛을 받아 밝은 부분의 잎 색을 표현하는 데 사용된 그린입니다. 주로 화이트를 섞어서 파스텔 톤의 밝은 색감을 만듭니다. 섞는 화이트의 양을 달리하면서 색의 변화를 관찰해 보세요.

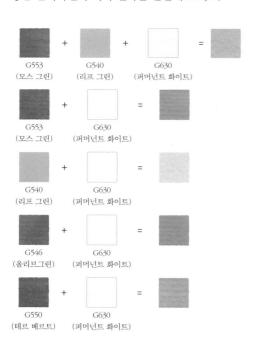

② 중간 그린

여러 가지 진한 그린에 리프 그린과 같은 채도가 높은 그린을 조합하면 밝은 느낌의 중간 톤의 그린을 만들 수 있습니다.

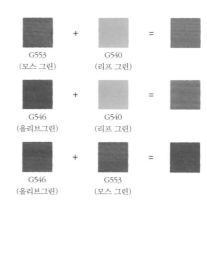

30

③ 진한 그린

기본 그린 계열에 딥 그린을 섞으면 진한 그린 톤을 다양하게 만들 수 있습니다.

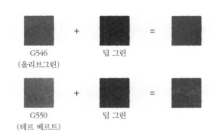

G546
(올리브그린)
+
딥 그린
=

G550
(테르 베르트)
+
딥 그린
=

④ 줄기와 토분의 색

붉은 계열의 색에 그린 계열을 소량 섞으면 색이 차분하고 짙어지므로 식물의 줄기나 토분 등을 그릴 때 사용하면 좋습니다.

G501
(알리자린 크림슨)
+
G546
(올리브그린)
=

G603
(번트 시에나)
+
G553
(모스 그린)
=

⑤ 딥 그린

이 책에서는 진한 그린 계열을 만들 때 '딥 그린'이 아주 많이 쓰입니다. 딥 그린은 그림과 같이 G546(올리브그린), G565(울트라마린 딥), G501(알리자린 크림슨)을 3:3:2 비율로 섞어 만듭니다. 딥 그린은 색이 진해서 잘 조색 되었는지 판단이 서지 않을 수 있어요. 이럴 때는 농도를 묽게 해서(물을 더해서) 종이에 칠해 보거나 화이트를 조금 섞어보면 색 톤을 구분할 수 있습니다.

Tip. 조색한 색이 채도가 너무 떨어질 때는 올리브그린을 조금 더 추가하고, 너무 카키색과 같은 느낌이 날 때는 올리브그린과 울트라마린 딥을 조금 더 넣어서 조절합니다.

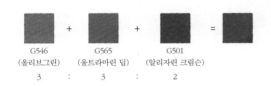

G546
(올리브그린)
+
G565
(울트라마린 딥)
+
G501
(알리자린 크림슨)
=

3 : 3 : 2

2. 톤 조절하기

과슈는 다양한 방법으로 톤을 조절할 수 있습니다. 주로 화이트를 섞어서 톤 조절을 많이 하지만, 경우에 따라 물을 섞거나 덧칠하는 방법을 사용할 수 있어요. 여러 가지 방법으로 톤을 조절하는 방법을 알아봅시다.

① 농도 조절

물감에 물을 얼마나 섞느냐에 따라 농도가 달라집니다. 아래의 농도표를 참고해 진한 단계부터 연한 단계까지 여러 번 칠해 보고 마르고 난 이후까지 색 변화를 관찰해 보면 물감에 대한 감을 익히는 데 큰 도움이 됩니다.

먼저 물을 거의 섞지 않고 물감 자체를 칠하는 것부터 시작해서 물을 조금씩 더하면서 색의 변화를 확인합니다. 붓으로 물을 덜어 물감에 섞은 후에는 붓이 머금고 있는 수분이 많으므로 그대로 칠하면 종이 위에 흥건하게 물이 고이게 됩니다. 따라서 붓끝을 티슈에 살짝 대어 수분을 적당히 제거한 후에 칠하도록 합니다.

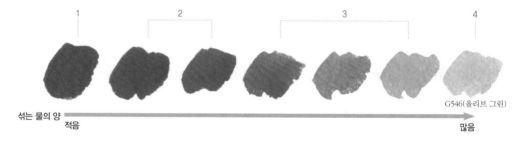

G546(올리브 그린)

섞는 물의 양
적음 많음

Tip. 참고로 수채 과슈는 대체적으로 농도를 조금 진하게 써야 발색이 좋습니다.

1	물을 거의 섞지 않고 물감 자체를 칠한 상태. 가장 진한 농도로, 먼저 칠한 색 위에 진하게 다른 색을 올릴 때 또는 빛을 받아 밝게 보이는 하이라이트 부분을 표현할 때 적당한 농도입니다.
2	그러데이션 기법을 쓸 때 가장 좋습니다. 물감을 섞어서 칠할 때 부드럽게 잘 칠해지면서 발색도 좋고 얼룩지지 않게 잘 표현되는 농도입니다. 이 책의 식물 그림을 그릴 때 가장 많이 쓰이는 농도입니다.
3	주로 번지기 기법에 좋은 농도입니다. 물을 풍부하게 쓰므로 물감이 마르고 나면 색 변화가 있습니다.
4	가장 연한 농도로, 진한 잎의 잎맥을 그릴 때 많이 쓰입니다.

② 덧칠로 진한 톤 표현

먼저 칠한 물감이 마르고 나서 물감을 덧칠하면 색이 진해집니다. 즉, 덧칠하는 횟수가 많을수록 색이 더 진해집니다.

1번 칠한 색 2번 칠한 색 3번 칠한 색

③ 화이트로 다양한 톤 표현

물감에 화이트를 적절하게 섞어서 조색하면, 화이트를 섞는 비율에 따라 밝고 어두운 정도가 달라지며, 다양한 그린 톤을 만들 수 있습니다.

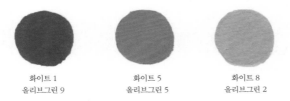

화이트 1 화이트 5 화이트 8
올리브그린 9 올리브그린 5 올리브그린 2

1. 그러데이션

가장 많이 사용되고 있는 기법입니다. 그러데이션을 자연스럽게 하면 어떤 식물이든 완성도 있게 그릴 수 있어요. 그러데이션 기법을 사용할 때는 물감의 농도를 너무 묽게 하면 얼룩이 지고 색 선명도가 떨어질 수 있고, 반대로 농도를 너무 진하게 하면 부드럽게 칠해지지 않고 섬세한 표현이 힘들답니다. 물감을 여러 가지 농도로 만들어 보면서 잘 칠해지면서 색이 선명하게 나오는 정도를 알아나가는 것이 중요합니다.

① 물 그러데이션

먼저 물감을 진하게 칠하고 씻어낸 붓으로 물감의 끝부분을 문질러 자연스럽게 색을 퍼트리는 방식입니다.

Tip. 붓에 물기가 많이 남아 있는 경우에는 티슈에 붓을 대어 붓끝에 모인 물을 살짝 빼준 다음 작업합니다.

01. 물감의 농도를 짙게 하여 전체 면적의 1/3 정도를 칠합니다.
02. 붓을 씻은 다음 붓에 물기가 촉촉하게 남아 있는 상태에서 칠해 놓은 물감의 끝부분을 문질러서 색을 퍼트립니다.
03. 다시 붓에 묻어 나온 물감을 씻고, 촉촉한 상태에서 붓을 조금 눕혀서 닿는 면적을 넓게 하면서 한 번 더 색을 퍼트립니다.

② 색의 경계 그러데이션

2가지 물감을 칠하고 두 색의 경계 부분을 붓질해 자연스러운 색의 변화를
유도하는 방식입니다. 이 경우 2가지 물감(색)을 넉넉히 조색해두고 작업하
도록 합니다.

 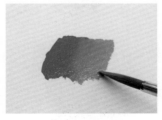 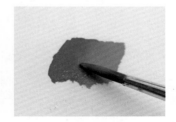

01. 붓에 물감을 충분히 적셔서 색1(짙은 색)로 반을 칠합니다.
02. 이번에는 붓에 색2(옅은 색)를 충분히 묻히고 나머지 반을 칠합니다.
03. 붓에 묻은 물감을 티슈에 깨끗이 닦은 다음, 손에 힘을 빼고 깃털로 종
 이를 톡톡 건드린다는 느낌으로 두 색의 경계 부분을 붓질합니다.

Tip. 물감이 마르기 전에 빠르
게 붓질해야 자연스러운 그러
데이션 효과가 나타납니다. 또
붓질을 너무 많이 하면 색이 닦
여 나갈 수 있으니 최대한 신속
하고 간결하게 작업해 주세요.

2. 번지기

번지기 기법은 이 책에서 화분과 같은 소품을 그릴 때 많이 쓰인 기법으로,
주로 옅은 색 바탕 위에 짙은 색을 올리면서 자연스럽게 번져나가도록 하
는 기법입니다.
과슈로 번지기 기법을 쓸 때는 농도의 묽기에 따라 마른 후 색 변화를 잘
관찰하는 것이 무엇보다 중요합니다. 표현 의도에 따라 다르겠지만 과슈는
색감이 어느 정도 진하게 표현되면 좋습니다. 농도에 따른 색 표현을 참고
(32쪽)로 해서 여러 번 그려보시기를 권합니다.

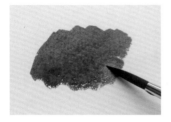

Tip. 물의 자연스러운 번짐에 익숙해지기 위해서는 연습이 필요해요. 다양한 농도로 번지기 연습을 해 보세요.

01. 물감에 물을 많이 섞어 묽은 농도로 바탕을 칠합니다.

02. 짙은 농도의 물감을 붓에 듬뿍 묻힙니다.

03. 먼저 칠한 바탕 위를 손에 힘을 빼고 톡톡 치듯이 붓질합니다

04. 붓끝으로 물감을 살살 펼쳐서 자연스럽게 번지도록 해줍니다.

05. 수채 과슈는 물을 많이 섞어서 칠하면, 말랐을 때 색이 차분해집니다. 색의 변화도 꼭 살펴보세요.

3. 색 올리기

Tip. 색지를 선택할 때는 수채 화지가 아니어도 되지만, 두께는 조금 있는 것이 좋습니다.

과슈는 은폐력이 좋아서 진한 색 위에 연한 색을 올릴 수도 있고, 색지 위에도 예쁘게 색을 표현할 수 있어요. 바탕색을 칠한 후에도 다양한 색감을 올리는 작업이 가능하답니다.

① 선명하게 색 올리기

색을 올릴 때는 먼저 칠한 색이 마른 후에 올립니다. 물을 최소화하여 농도를 진하게 해서 여러 번 올릴수록 선명하게 표현됩니다. 단, 너무 두껍게 올리면 갈라짐이 있을 수 있으니 주의합니다.

진한 색 위에 연한 색을 올린 경우

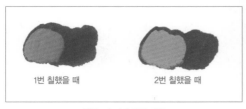

1번 칠했을 때 2번 칠했을 때

색을 1번 이상 올린 경우

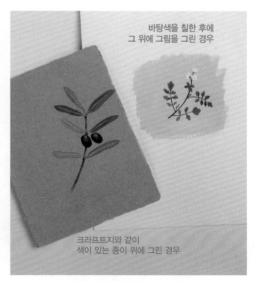

바탕색을 칠한 후에
그 위에 그림을 그린 경우

크라프트지와 같이
색이 있는 종이 위에 그린 경우

크라프트지와 바탕색 위에 그림을 그린 경우

② 농도를 묽게 하여 색 올리기

농도를 묽게 혹은 보통으로 하여 바탕색이 살짝 보이도록 색을 올리는 것
을 말합니다. 붉은 색감이 보이는 줄기나 물들어 가는 잎을 표현할 때 주로
쓰입니다. 선명하게 색을 올릴 때와 마찬가지로 먼저 칠한 물감이 마른 후
에 다른 색을 올려줍니다.

묽은 농도의 물감을 올려서 잎끝의 물든 모습을 표현

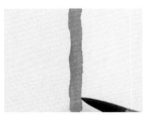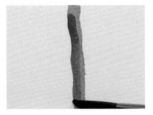

줄기에 붉은색이 비치는 것을 표현

예제로 기초 기법 연습하기

1 그러데이션

'천냥금'이라고도 부르는 자금우의 빨간 열매와 잎을 그러데이션 기법으로 그려보세요.

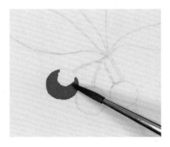

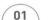

01

중간 농도의 G502(카민) 물감을 붓에 넉넉히 묻힌 후 열매의 어두운 부분에 해당하는 곳에 칠해줍니다.

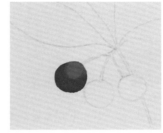

02

물감이 마르기 전에 G502(카민)+화이트로 나머지 밝은 부분을 둥글게 칠합니다.

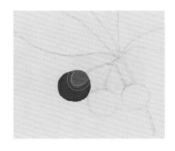

03

붓을 쥔 손에 힘을 빼고 붓끝으로 종이를 살짝 건드린다는 느낌으로 두 색의 경계 부분을 살살 붓질합니다.

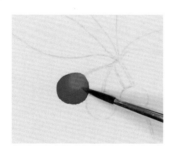

04

이때 붓에 묻어나오는 물감은 티슈에 닦아가면서 붓질합니다.

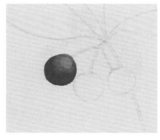

05

2번의 색에 화이트를 더 섞어서 농도를 진하게 하여 가장 밝은 부분을 동그랗게 표현해 줍니다.

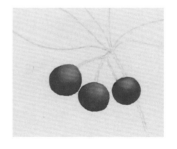

06

붓에 묻은 물감을 티슈에 닦고 붓끝으로 둥근 경계를 살살 펼쳐줍니다. 나머지 열매들도 반복 연습한다는 생각으로 완성해 보세요.

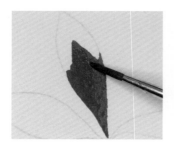
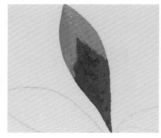
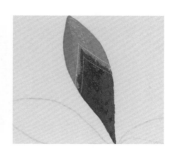

07

잎을 그려 보겠습니다. 먼저 G550(테르 베르트) 물감을 붓에 넉넉히 묻힌 후 진한 부분에 칠해줍니다.

08

이번에는 G550(테르 베르트)+화이트를 붓에 넉넉히 묻힌 후 연한 부분에 칠합니다.

09

붓을 쥔 손에 힘을 빼고 붓끝으로 종이를 살짝 건드린다는 느낌으로 색의 경계 부분을 살살 붓질합니다.

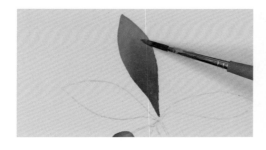
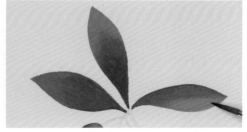

10

붓에 묻어나오는 물감을 티슈에 닦아가면서 붓질합니다. 얼룩이 생겼을 경우 물감이 마른 후에 물감 양을 적게 해서 얇게 덧칠해 보완합니다.

• 너무 많은 붓질을 하면 물감이 닦여 나갈 수 있으므로 최대한 간결하게 합니다.

11

나머지 두 장의 잎도 같은 방법으로 완성합니다.

• 그러데이션은 어느 정도 연습이 필요해요. 하지만 익숙해지면 자신감이 붙어 식물 그림들을 더 재미있고 완성도 있게 그릴 수 있답니다.

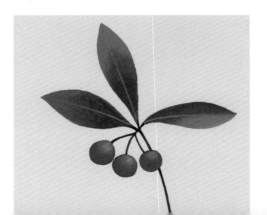

12

진한 농도의 G540(리프 그린)+소량의 화이트로 중심 잎맥을 그려주고, G502(카민)+소량의 G550(테르 베르트)로 잎자루와 열매자루, 줄기를 섬세하게 그어줍니다.

• 잎맥은 줄기와 가까운 부분은 굵게, 잎끝으로 갈수록 가늘게 그려주세요.(P.46 참조)

예제로 기초 기법 연습하기
❷ 번지기

초록 물빛을 가득 머금은 듯한 아디안텀을 번지기 기법으로 그려보세요.

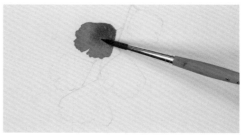

01

묽은 농도의 G546(올리브그린) 물감을 붓에 넉넉히 묻힌 후 그림과 같이 칠해줍니다.

• 붓끝으로 테두리 라인을 먼저 그린 다음 그 안의 면적을 채운 다는 느낌으로 칠해주면 라인 밖으로 침범하지 않고 깔끔하게 칠할 수 있습니다.

02

중간 농도의 G546(올리브그린)을 붓에 넉넉히 묻힌 후 잎자루에 가까운 쪽부터 시작해서 잎끝 쪽으로 조금씩 번져나가게 붓끝으로 톡톡 물감을 올려 줍니다.

• 물감이 마르기 전에 빠르게 해주셔야 번지기가 더 잘 됩니다.

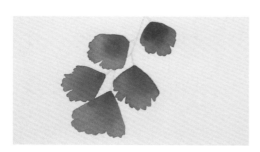

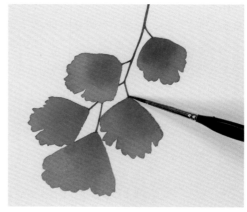

03

먼저 칠한 잎의 물감이 말랐을 때 색 변화를 살펴본 다음, 나머지 잎들도 같은 방법으로 연습해 보세요.

• 번지기 기법은 매번 결과가 조금씩 달라서 의도한 바대로 되지 않을 수도 있지만, 반대로 의외의 자연스러운 표현을 할 수 있어서 장점이 된답니다. 물과 물감의 농도를 손끝으로 익히는 게 무엇보다 중요합니다.

04

G546(올리브그린)+소량의 G502(카민)으로 줄기와 잎자루를 섬세하게 그려줍니다.

③ 색 올리기

알록달록 무늬가 매력 있는 홍콩야자를 색 올리기 기법으로 그려보세요.

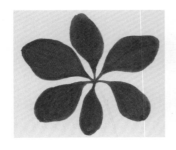 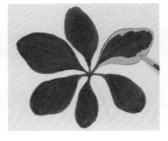 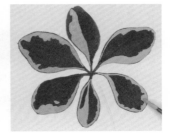

01

G550(테르 베르트)에 화이트를 아주 소량 섞어서 차분한 그린 컬러를 만든 후 잎 전체를 칠합니다.

02

물감이 마르면 G540(리프 그린)+화이트를 진한 농도로 만들어 잎의 무늬를 칠합니다. 이때 잎의 테두리 부분을 조금 남겨서 잎의 윤곽을 살립니다.

• 한 번에 원하는 색이 안 나오면 두 번 칠합니다. 단, 붓질을 너무 많이 하면 바탕색이 묻어 나올 수 있으니 면을 메꿔나간다는 생각으로 최대한 간결하게 칠해주세요.

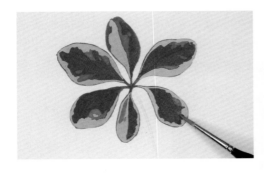 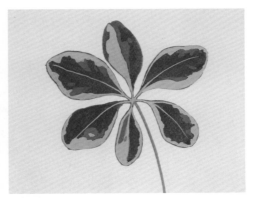

03

G550(테르 베르트)+화이트로 1번의 색보다 연한 색을 만들어 나머지 무늬를 칠합니다.

04

1호 붓을 이용해 2번 색으로 잎맥을 그려줍니다. 이때 잎맥끼리 만나는 중심 부분이 뭉개지지 않도록 섬세하게 표현해 주세요. 그리고 1번 색으로 줄기를 그려주면 완성입니다.

1. 그릴 대상 정하기

평소에 식물과 교감하는 시간을 자주 가지면 그릴 대상을 정하기가 쉬워요. 아름답고 싱그러운 식물들을 자세히 보다 보면 그리고 싶다는 마음에 가슴이 콩닥거릴 때가 있는데, 이럴 때 붓을 잡으면 그야말로 힐링의 시간이 된답니다.

저는 주로 제가 가꾸고 있는 정원이나 주변을 산책하며 그릴 대상을 선택해요. 물론 가끔은 화원에서 꽃을 구입하기도 하고, 바쁠 때는 사진을 찍어서 모아 놓기도 한답니다.

Tip. 생화를 보고 그릴 때는 그리는 동안 꽃이 시들어버리기도 하기 때문에 꽃을 잎보다 먼저 그리거나 사진으로 찍어 두기도 합니다.

식물 그림을 그릴 때는 생화를 직접 보면서 그려도 되고, 사진 자료의 도움을 받아도 좋아요. 예쁘게 그려진 그림을 보고 모작을 하는 것도 실력 향상에 도움이 됩니다.

생화를 직접 보면서 그릴 때는 화병에 꽃을 꽂은 상태로 그려도 좋고, 화분째로 놓고 그려도 좋아요. 어떤 경우든 이리저리 돌려가며 가장 마음에 드는 방향과 구도를 찾는 과정이 필요한데, 식물의 모습에도 앞뒤가 있고, 보기 좋은 방향이 있기 때문이에요.

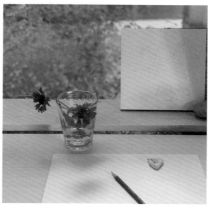

생화를 보고 그릴 때

사진 자료를 보고 그릴 때는 직접 찍은 사진을 이용할 수도 있고, 인터넷에서 찾은 자료를 이용할 수도 있어요. 직접 사진을 찍을 때는 식물의 특징을 알 수 있도록 전체 샷과 부분 샷 등을 다양하게 많이 찍어 두는 게 좋고, 인터넷에서 자료 수집을 할 때는 최대한 선명하게 나온 사진을 많이 저장해 두고 충분히 관찰한 뒤 그리면 도움이 된답니다.

사진 자료를 보고 그릴 때

물론, 생화와 사진 자료를 함께 보면서 서로 필요한 부분을 참고해서 그려도 좋아요.

생화와 사진 자료를 함께 보며 그릴 때

Tip. 스케치할 때는 미술용 연필 HB나 F로 해주세요. A4용지나 수첩, 드로잉을 스케치북을 이용해서 한 권씩 채워나가는 것을 추천합니다. 종이가 쌓이는 만큼 식물을 더 알게 되고 실력도 쌓일 거예요.

2. 식물 관찰 포인트

이미 잘 알고 있다고 생각하는 식물도 막상 그림으로 그리려고 하면 세세한 부분은 잘 생각나지 않는 경우가 많아요. 다음의 포인트들을 중심으로 자세히 관찰하며 알게 되는 내용들은 완성도 있는 그림을 그리는 데 밑바탕이 될 것입니다.

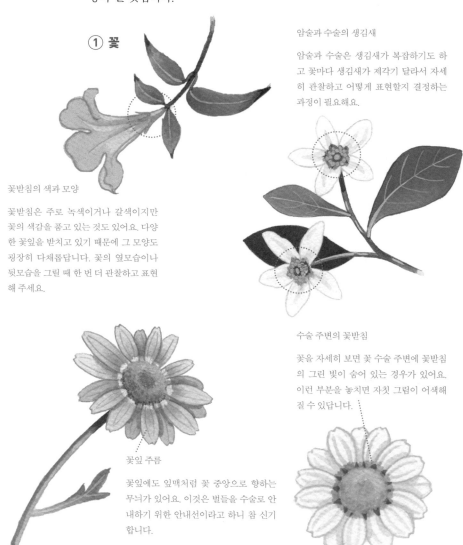

① 꽃

암술과 수술의 생김새

암술과 수술은 생김새가 복잡하기도 하고 꽃마다 생김새가 제각기 달라서 자세히 관찰하고 어떻게 표현할지 결정하는 과정이 필요해요.

꽃받침의 색과 모양

꽃받침은 주로 녹색이거나 갈색이지만 꽃의 색감을 품고 있는 것도 있어요. 다양한 꽃잎을 받치고 있기 때문에 그 모양도 굉장히 다채롭답니다. 꽃의 옆모습이나 뒷모습을 그릴 때 한 번 더 관찰하고 표현해 주세요.

수술 주변의 꽃받침

꽃을 자세히 보면 꽃 수술 주변에 꽃받침의 그린 빛이 숨어 있는 경우가 있어요. 이런 부분을 놓치면 자칫 그림이 어색해질 수 있답니다.

꽃잎 주름

꽃잎에도 잎맥처럼 꽃 중앙으로 향하는 무늬가 있어요. 이것은 벌들을 수술로 안내하기 위한 안내선이라고 하니 참 신기합니다.

계절따라 변하는 잎의 색감

파릇해 보이는 잎들도 시간을 갖고 지켜보면 계절
에 따라 잎의 색이 변해가는 것을 알 수 있어요. 한
장의 잎이 다양한 색감을 띠기도 하고, 줄기 아래에
있는 잎들은 퇴색된 빛으로 시들어가는 것도 볼 수
있습니다.

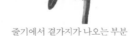

줄기에서 곁가지가 나오는 부분

곁가지가 나오는 부분은 다른 곳보다 굵고 단단한
힘이 느껴집니다. 표면의 질감도 매끈한지 거친 질
감인지 관찰해주세요.

② 잎과 줄기

줄기에서 잎이 나오는 모양

잎이 마주 보고 나는지, 어긋나
게 나는지, 혹은 줄기를 돌아가
면서 나는지, 또 잎자루는 어떤
모양으로 줄기에 붙어 있는지
잘 관찰해주세요.

잎맥의 구조와 형태

우리가 사랑하는 반려식물 중에는 잎맥이 독특하고
아름다운 것들이 많아요. 떡갈고무나무나 필로덴드
론 페다튬처럼 잎 모양과 잎맥이 개성 있는 식물은
잎맥을 좀 더 섬세하게 표현해 주면 좋습니다.

줄기 빛깔의 변화

오래된 줄기의 아랫부분은 목
질화되면서 색이 변해가요.

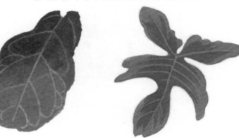

3. 잎맥 그리기

Tip. 그리기 전에 잎맥의 모양을 관찰한 후 연습지에 여러 번 그려보며 선 긋기 연습을 해두면 좋습니다.

식물 그림에 있어서 잎맥은 자칫하면 부자연스럽게 표현되기 쉬워요. 잎맥은 주로 식물 그림의 마지막 단계에서 그려주는데, 이때 정성을 들여서 섬세하게 표현하면 훨씬 완성도 높은 그림이 된답니다.

잎맥을 그릴 때는 잎의 세 부분을 이해해야 합니다. 바로 줄기에서 이어지는 부분에 해당하는 '잎자루', 잎의 반을 가르는 중심 잎맥인 '주맥', 주맥에서 좌우로 갈라져서 가장자리로 향하는 작은 잎맥인 '측맥'입니다.

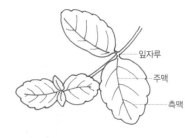

① 주맥 그리기

잎자루 부분은 붓끝을 살짝 눌러 굵고 진하게, 잎끝으로 갈수록 힘을 빼고 붓끝을 살짝 들어 올리며 가늘게 그려줍니다.

주맥을 그릴 때는 잎자루와 자연스럽게 연결되도록 하는 것도 중요합니다.

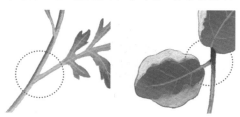

46

② 측맥 그리기

주맥을 그릴 때와 마찬가지로 주맥 쪽은 조금 굵게, 가장자리로 나갈수록
가늘게 그립니다. 잎맥 선을 끝까지 가득 차게 그리면 답답해 보이므로 끝
부분은 반드시 여백을 남기고 가늘게 마무리해주는 것이 좋아요.

Tip. 잎맥을 그릴 때는 그리는
잎의 방향이나 위치가 모두 다
르므로 그때그때 선을 긋기 편
한 위치와 방향으로 종이를 돌
려가며 그려주세요.

③ 잎의 밝기에 따른 잎맥 표현

잎의 밝기에 따라 잎맥을 표현하는 방법이 조금 달라집니다. 즉, 밝은 잎의
잎맥은 진한 농도로, 어두운 잎의 잎맥은 연한 농도로 그려주어야 합니다.
이때 잎과 잎맥의 색 차이가 너무 많이 나지 않도록 주의해 주세요.

밝은 잎에 진한 농도의 잎맥　　　어두운 잎에 연한 농도의 잎맥

만약 잎맥이 너무 진하게 그려졌다면(①) 잎을 칠했던 색의 농도를 묽게 하
여(②) 가는 붓으로 잎맥 선 위를 가볍게 칠하여 물감을 얇게 올립니다(③).
이때 여러 번 붓질하지 말고 한 번에 선을 그려주는 것이 좋아요. 좀 더 연
하게 만들고 싶다면 물감이 마른 후 한 번 더 칠해줍니다(④).

수채 과슈로
나의 반려식물 그리기

크리소카디움

Chrysocardium

넓은 잎은 넉넉한 물감과 굵은 붓으로

넓은 잎은 굵은 붓에 물감을 충분히 적셔서 칠하면
얼룩이 생기는 것을 최소화할 수 있고,
자연스러운 색 변화를 유도하는 그러데이션 효과도 표현하기 쉬워요.

ꙮ Material.

- 붓: 화홍 1호, 2호, 3호, 4호
- 종이: 캔손 아르쉬 수채화지-중목
- 물감: 홀베인 수채 과슈

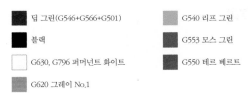

딥 그린(G546+G566+G501) G540 리프 그린

블랙 G553 모스 그린

G630, G796 퍼머넌트 화이트 G550 테르 베르트

G620 그레이 No.1

 □ 화이트와 블랙은 어떤 것을 써도 좋아요. 화이트의 경우 작품에서는 G796(퍼머넌트 화이트)를 사용하였습니다.
 □ 딥 그린은 P.31을 참고하여 미리 조색해 두고 사용합니다.
 □ 물감 조색하기, 그러데이션 및 번지기 기법에 관한 자세한 내용은 P.30~36을 참고해 주세요.

ꙮ Guide.

크리소카디움의 잎은 총 3가지 톤의 그린으로 칠하며, 윗부분은 진하게, 아래로 갈수록 연하게 표
현하여 자연스럽게 연결되도록 그리는 것이 중요해요. 줄기는 어두운 부분도 확실하게 표현하여
입체감을 살려주고, 잎의 테두리와 줄기처럼 가는 선들은 잔 선이나 자국이 남지 않도록 깔끔하게
한 번에 처리해 주세요. 검정 화분은 번지기 기법으로 채색하여 음영을 표현합니다.

🌱 Tutorial.

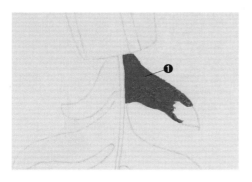

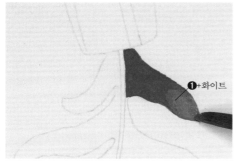

①+화이트

01

진한 톤의 잎부터 칠해나가겠습니다. 잎 한 장에도 상대적으로 더 진한 부분과 연한 부분이 있으므로 그 특징을 반영해 채색합니다.

- **①** G553(모스 그린)+G550(테르 베르트)를 붓에 넉넉히 묻혀 그림과 같이 잎의 일부(진한 부분)를 칠합니다.
- 물감이 마르기 전에 **①**에 화이트를 섞어 잎의 나머지 부분(연한 부분)을 칠한 다음, 두 색의 경계를 그러데이션 합니다.
- 같은 방법으로 진한 톤으로 분류할 수 있는 잎들을 모두 칠해줍니다.

- 그러데이션 할 때 붓질을 너무 많이 하면 물감이 닦여서 얼룩이 생길 수 있으므로 최대한 간결하게 붓질해 줍니다.
- 좋아하는 그린 톤을 만들어 사용해도 좋으며, 물감을 조색할 때 넉넉한 양으로 준비해 주세요.
- 붓은 4호를 추천하며, 넓은 면을 칠할 때는 붓을 눕혀서 칠하면 좋습니다.

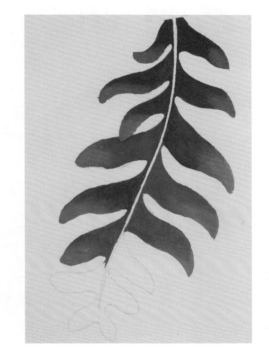

02

이번에는 중간 톤 잎을 채색합니다. ❶ G553(모스 그린)+G550(테르 베르트)+G540(리프 그린)으로 중간 톤의 그린을 만들어 잎의 진한 부분을 채색하고, ❶에 화이트를 섞어 나머지 연한 부분을 칠한 다음 색의 경계를 그라데이션 합니다.

03

중간 톤 잎으로 분류할 수 있는 잎 모두를 같은 방법으로 채색합니다.

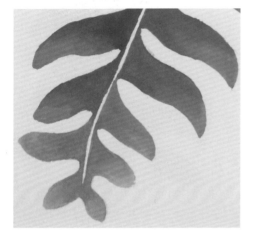

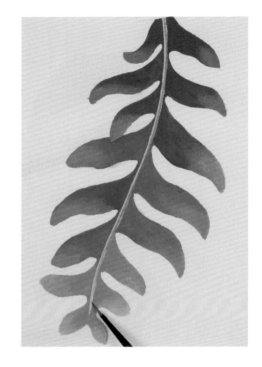

04

가장 연한 톤의 잎은 ❶ G553(모스 그린)+G540(리프
그린)으로 진한 부분을, ❶+화이트로 연한 부분을
칠하고, 색의 경계를 그러데이션 합니다.

05

줄기를 채색합니다. 진한 농도의 G540(리프 그린)+
소량의 화이트로 전체를 깔끔하게 그어주고, 오른
쪽 라인을 따라 묽은 농도의 G553(모스 그린)으로 어
두운 부분을 그려줍니다.

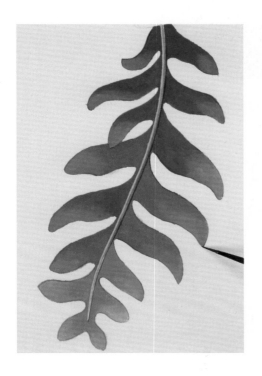

06

G553(모스 그린)+소량의 딥 그린으로 줄기의 음영 부분(오른쪽 라인의 가장자리)을 가늘게 그어주고, G553(모스 그린)으로 잎의 테두리를 그려줍니다.

- 테두리나 잎맥을 그릴 때는 1호 붓을 이용해 주세요.
- 밝은 톤의 잎 테두리는 물감의 농도를 묽게 하여 연하게 그어주면 더 자연스럽습니다.

07

다음과 같이 화분을 칠합니다.

- 블랙을 붓에 넉넉히 묻혀 화분의 반을 칠한 뒤 붓을 씻고 깨끗한 물을 적신 붓으로 물감을 살살 펼치면서 나머지 부분을 연하게 칠해줍니다.
- 블랙과 G620(그레이 No.1)으로 화분의 무늬와 테두리, 끈을 그려줍니다.

빛에 따라 색감이 달라지는 잎

유칼립투스 잎의 색은 얼핏 보면 회색빛이 도는 그린이지만,
빛의 방향에 따라 색감이 달라진답니다.
채도에 변화를 주어서 다양한 느낌을 살려보세요.

🌱 Material.

- 붓: 화홍 1호, 3호, 4호, 6호
- 종이: 캔손 아르쉬 수채화지-중목
- 물감: 홀베인 수채 과슈

딥 그린(G546+G566+G501)	G553 모스 그린
G630, G796 퍼머넌트 화이트	G550 테르 베르트
G501 알리자린 크림슨	G604 번트 엄버
G540 리프 그린	

☐ 화이트는 어떤 것을 써도 좋아요. 작품에서는 G796(퍼머넌트 화이트)를 사용하였습니다.
☐ 딥 그린은 P.31을 참고하여 미리 조색해 두고 사용합니다.
☐ 물감 조색하기, 그러데이션 기법에 관한 자세한 내용은 P.30~35를 참고해 주세요.

🌱 Guide.

맨 위에 있는 두 장의 어린잎은 가장 연하고 밝게 칠하고, 조금씩 다른 색감을 가진 그린 톤을 다
양하게 만들어서 나머지 잎들을 채색해요. 그린 컬러를 조색할 때는 채도가 너무 떨어지지 않게
주의해 주세요. 그리고 잎맥은 너무 도드라지지 않게 은은하고 자연스럽게 표현해야 완성도가 높
아진답니다.

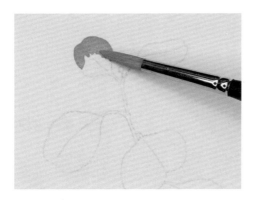

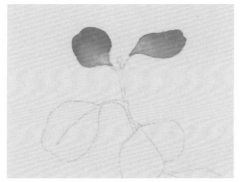

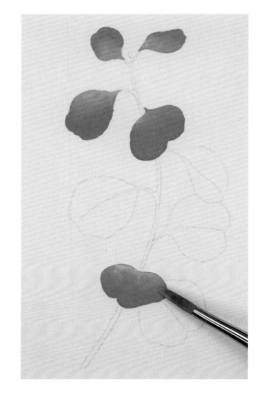

01

가장 위쪽에 있는 2장의 어린잎을 다음과 같이 채색합니다.

- G550(테르 베르트)+G540(리프 그린)+소량의 화이트를 붓에 넉넉히 묻혀 잎의 진한 부분을 칠합니다.
- 물감에 화이트를 더 섞어서 색을 연하게 만든 다음 나머지 부분을 칠하고, 두 색의 경계가 자연스럽게 섞이도록 그러데이션 해줍니다.

- 물감 양을 넉넉히 칠해야 그러데이션이 잘 되어 매끈한 잎을 표현할 수 있습니다.

02

이번에는 중간 톤으로 분류할 수 있는 바로 아래 잎 2장과 맨 아래쪽 1장의 잎을 채색합니다. 즉, G550(테르 베르트)+소량의 화이트로 진한 부분을 칠하고, 화이트를 더 섞어 나머지를 칠한 다음 두 색의 경계를 그러데이션 합니다.

- 두 색의 경계가 자연스럽게 섞이도록 그러데이션 해주는 작업은 이후 모든 잎에 공통으로 적용됩니다.

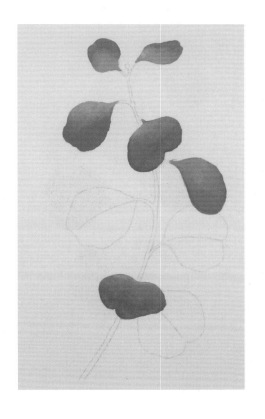

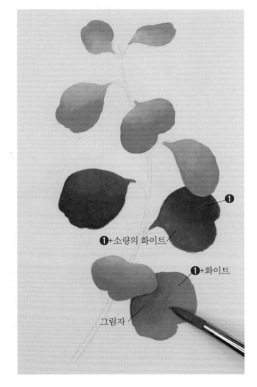

① + 소량의 화이트

① + 화이트

그림자

03

방금 칠한 잎보다 조금 더 연한 잎을 채색하겠습니다. G550(테르 베르트)+소량의 G540(리프 그린)+소량의 화이트로 진한 부분을 칠하고, 화이트를 더 섞어서 나머지를 칠한 후 색의 경계를 그러데이션 합니다.

04

가장 진한 톤의 잎은 ① G550(테르 베르트)+소량의 딥 그린으로 진한 부분을, 여기에 화이트를 소량 섞어서 나머지를 칠합니다. 가장 아래에 있는 잎 하나는 화이트를 더 섞어서 색 톤을 좀 더 연하게 만들어 칠하되, 앞쪽 잎에 의해 그림자가 지는 부분은 좀 더 진하게 칠합니다.

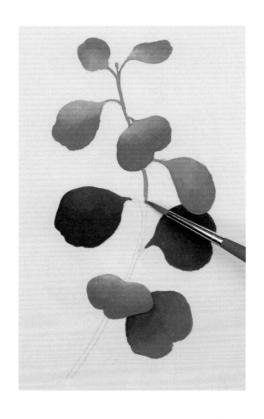

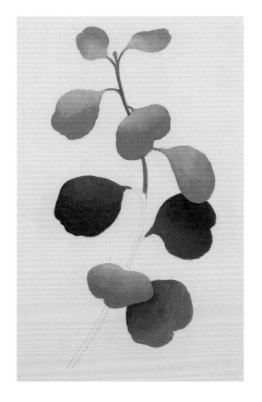

05

묽은 농도의 G553(모스 그린)으로 줄기의 반 정도를
연하게 칠합니다.

06

2호 붓으로 묽은 농도의 G604(번트 엄버)를 줄기에
연하게 덧칠합니다.

- 줄기의 굵기를 일정하게 유지하고 잎과 연결되는 잎자루
 부분도 섬세하게 그려주어야 그림의 완성도가 높아집니다.

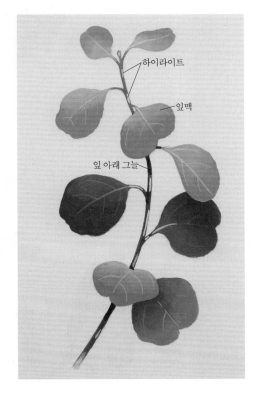

하이라이트

잎맥

잎 아래 그늘

07

G501(알리자린 크림슨)+G604(번트 엄버)로 줄기의 나머지 부분을 칠하되 윗부분과 자연스럽게 연결되도록 하고, 줄기의 아래쪽 끝부분은 물감을 연하게 펼쳐서 아련하게 사라지듯이 표현합니다.

08

7번과 같은 색(G501(알리자린 크림슨)+G604(번트 엄버))으로 잎 아래 그늘 부분을 한 번 더 진하게 칠합니다. G540(리프 그린)+화이트로 하이라이트를 진하게 표현하고 잎맥을 섬세하게 그려줍니다.

- 어두운 톤 잎의 잎맥은 도드라지지 않게 물을 많이 섞어서 연하게 그려주면 자연스럽게 표현됩니다.

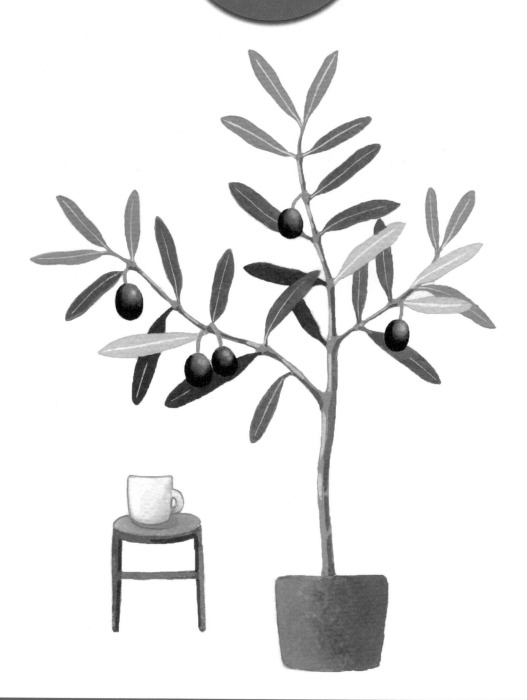

채도의 변화를 느낄 수 있는 조색

'올리브그린'이라는 색이름이 있을 정도로 잎의 색깔이 꽤 인상적입니다.
모스 그린에 화이트를 섞어 채도를 떨어트리기도 하고, 테르 베르트나 딥 그린을 더해
진하고 선명한 그린을 만들기도 했어요. 그리기 전에 조색 연습을 하면서 채도의 변화를 느껴 보세요.

🌱 Material.

- 붓: 화홍 1호, 2호, 3호, 4호
- 종이: 캔손 아르쉬 수채화지-중목
- 물감: 홀베인 수채 과슈

■ 딥 그린(G546+G566+G501)	■ G553 모스 그린
■ 블랙	■ G550 테르 베르트
□ G630, G796 퍼머넌트 화이트	■ G566 프러시안 블루
■ G620 그레이 No.1	■ G527 옐로 오커
■ G501 알리자린 크림슨	■ G603 번트 시에나
■ G540 리프 그린	

ㅁ 화이트와 블랙은 어떤 것을 써도 좋아요. 화이트의 경우 작품에서는 G796(퍼머넌트 화이트)를 사용하였습니다.
ㅁ 딥 그린은 P.31을 참고하여 미리 조색해 두고 사용합니다.
ㅁ 물감 조색하기, 그러데이션 및 번지기 기법에 관한 자세한 내용은 P.30~36을 참고해 주세요.

🌱 Guide.

올리브나무 잎은 채도가 너무 떨어지지 않게 조색하면서 4가지 톤으로 칠해주세요. 올리브나무를
잘 관찰해 보면 가지에서 잎이 나오는 부분이 약간 굵다는 것을 알 수 있는데, 그림으로 그릴 때에
도 이러한 디테일한 부분을 놓치지 않아야 어색한 그림이 되지 않는답니다. 작고 멋진 색깔을 띠
는 올리브 열매도 매력 포인트예요. 연습지에 열매 그리는 연습을 먼저 해 보고 그려주세요.

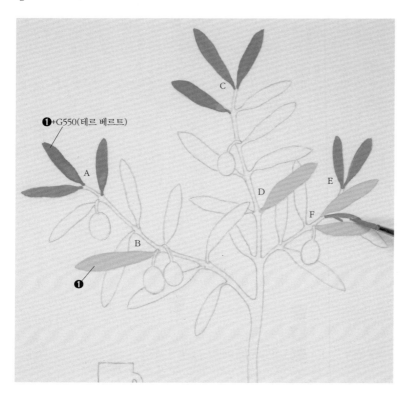

🌱 Tutorial.

01

잎의 뒷면과 연한 톤으로 분류할 수 있는 잎들을 차
례로 채색합니다.

- 잎의 뒷면은 엽록체가 적어서 연한 색을 띠므로
 ❶ G553(모스 그린)+화이트로 연하게 칠합니다.
- 연한 톤의 잎은 ❶에 G550(테르 베르트)를 더해서
 채색합니다.

- 잎을 칠할 때는 테두리를 먼저 그리고 그 안을 메꿔주듯이 칠
 하면 삐져나오는 부분 없이 깔끔하게 채색할 수 있습니다.

- 잎을 칠할 때는 가지나 줄기에서 이어지는 잎자루 부분을
 섬세하게 표현해 주어야 어색하지 않은 그림이 됩니다. 잎
 이 나는 형태를 잘 관찰해서 표현해 주도록 합니다.

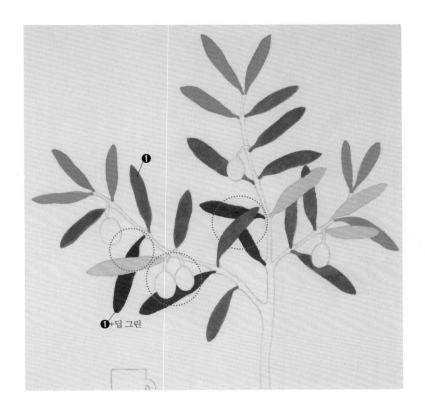

1

1+딥 그린

02

같은 점에 유의하며 중간 톤의 잎과 가장 진한 톤의
잎을 채색합니다.

- **1** G550(테르 베르트)+딥 그린+화이트로 중간 톤
 의 잎을 칠합니다.
- **1**에 딥 그린을 더해서 가장 진한 톤의 잎들을 칠
 합니다.

- 가장 진한 톤의 잎을 채색할 때는 열매와 앞쪽 잎에 색이 침
 범하지 않도록 1호 붓으로 테두리를 그려준 후 그 안을 매
 꾸듯 칠합니다. (점선 표시 부분)

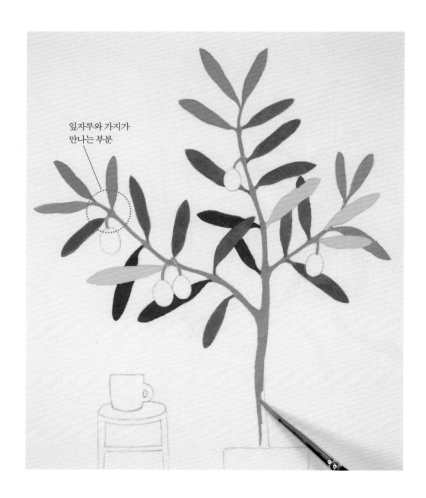

잎자루와 가지가
만나는 부분

가지에서 열매로 이어지는 열매 자루와 나뭇가지,
줄기를 채색합니다.

- G550(테르 베르트)+화이트로 열매 자루 부분을 칠
 합니다.
- G620(그레이 No.1)+소량의 G553(모스 그린)으로
 나뭇가지와 줄기를 칠합니다.

- 가지를 칠할 때 잎자루와 가지가 만나는 부분(가지에서 잎
 이 나는 부분)은 조금 굵게 표현해 줍니다.

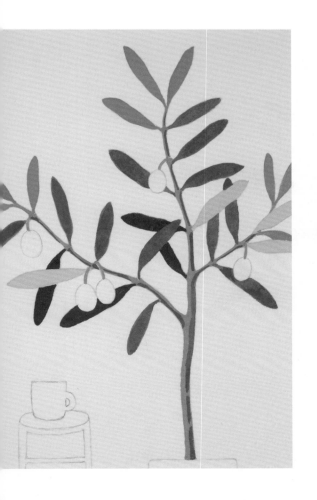

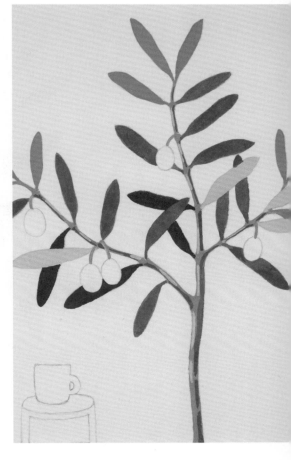

04

빛이 들어오는 방향을 고려하여 줄기의 오른쪽 라인을 따라, 그리고 뻗은 가지의 아래쪽 라인을 따라 G620(그레이 No.1)+소량의 딥 그린을 덧칠해 줄기와 가지의 음영을 표현합니다.

• 일정한 굵기의 선을 긋는 것이 아니라 굵기에 변화를 주어 굴곡을 만들면서 칠해줍니다.

05

이번에는 빛을 받아 가장 밝은 하이라이트 부분을 G540(리프 그린)+화이트로 표현해 줍니다.

• 줄기 전체를 따라 쭉 이어진 선 형태가 아닌 사이사이에 공간을 두고 그어주어야 자연스럽습니다.

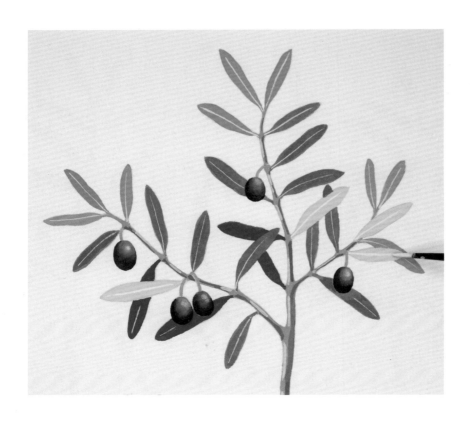

06

열매를 채색하고 잎맥을 그려줍니다.

- 열매 채색: 일부를 남기고 G566(프러시안 블루)+G501(알리자린 크림슨)을 칠하고, 여기에 화이트를 더해 남겨두었던 곳을 둥글게 칠한 다음 두 색의 경계 부분을 그러데이션(붓에 묻어 나오는 물감을 티슈에 닦아 가면서 작업) 합니다. 그리고 화이트로 열매의 하이라이트 부분을 둥근 모양으로 톡톡 찍듯이 그려줍니다.
- 화이트+소량의 G540(리프 그린)으로 잎맥을 그려줍니다. 단, 잎의 뒷면 잎맥은 화이트로 그려줍니다.

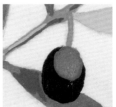
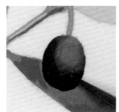
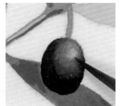

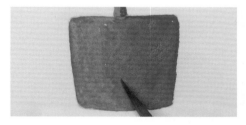

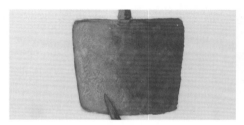

07

다음과 같은 방법으로 화분을 채색합니다.

- G527(옐로 오커)+소량의 G603(번트 시에나)로 화분의 밝은 쪽 반을 칠하고, G603(번트 시에나)+G550(테르 베르트)로 어두운 쪽 반을 칠합니다.
- 두 색의 경계를 그러데이션 합니다.
- G527(옐로 오커)+화이트를 화분의 밝은 부분에 덧칠합니다.

08

다음과 같이 소품과 의자를 칠해서 완성합니다.

- 컵: 빛을 받는 방향을 고려하여 G620(그레이 No.1)로 어두운 쪽을 칠하고, 붓을 씻고 티슈에 붓을 대어 물기를 조금 제거한 후 종이 위의 물감을 살살 펼치면서 나머지 부분을 칠해줍니다. 물감이 마르면 1호 붓을 이용해 G620(그레이 No.1)로 테두리를 그립니다.
- 의자: G527(옐로 오커)+소량의 G553(모스 그린)으로 다리 전체를 칠하고, G603(번트 시에나)+소량의 G550(테르 베르트)로 어두운 곳을 칠합니다. G527(옐로 오커)+G620(그레이 No.1)+화이트로 의자 좌판을 칠한 후 G620(그레이 No.1)으로 컵의 그림자를 표현합니다.

트리쵸스
(에스키난서스)
Aeschynanthus

두툼하고 매끄러운 잎

트리쵸스의 잎은 다육식물처럼 살짝 두툼하고 매끈하게 생겼으므로
깔끔하게 칠하되 색 톤을 다양하게 써주면 좋습니다.

✿ Material.

- 붓: 화홍 1호, 2호, 3호, 4호
- 종이: 캔손 아르쉬 수채화지-중목
- 물감: 홀베인 수채 과슈

■ 딥 그린(G546+G566+G501)	■ G553 모스 그린
■ 블랙	■ G545 에메랄드그린
□ G630, 796 퍼머넌트 화이트	■ G527 옐로 오커
■ G501 알리자린 크림슨	■ G603 번트 시에나
■ G502 카민	

▫ 화이트와 블랙은 어떤 것을 써도 좋아요. 화이트의 경우 작품에서는 G796(퍼머넌트 화이트)를 사용하였습니다.
▫ 딥 그린은 P.31을 참고하여 미리 조색해 두고 사용합니다.
▫ 물감 조색하기, 그러데이션 및 번지기 기법에 관한 자세한 내용은 P.30~36을 참고해 주세요.

✿ Guide.

매끈하게 생긴 잎의 특성을 반영하여 연하고 진한 부분을 잎맥을 기준으로 반씩 나누어 채색하고,
줄기는 그린 톤을 전체적으로 칠한 후 붉은색으로 부분부분 물들이듯 덧칠해요. 꽃받침은 짙은 와
인 톤으로, 꽃은 레드 계열 원색으로 깊고 진하게 표현합니다. 화분과 선반에 생기는 음영도 잊지
말고 표현해 주세요.

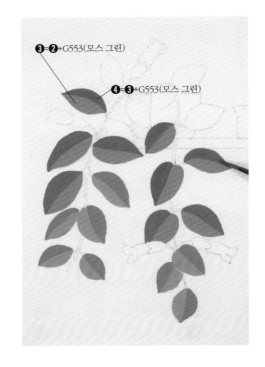

3=2+G553(모스 그린)

4=3+G553(모스 그린)

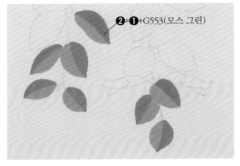

2=1+G553(모스 그린)

01

연한 톤에 해당하는 잎들의 반쪽을 ❶ G553(모스 그린)+화이트로 칠하고, ❷ ❶+G553(모스 그린)으로 나머지 반쪽을 칠합니다.

- ❶번 물감을 조색할 때 양을 충분히 만들어 두고, 이 물감에 G553(모스 그린)을 조금씩 더해가며 단계별로 색을 점점 진하게 만들어 채색하는 것이 포인트입니다.

- 테두리를 먼저 그리고 그 안을 메꿔주듯이 칠하면 잎을 깔끔하게 채색할 수 있습니다.

02

❸ ❷의 색에 G553(모스 그린)을 조금 더 섞어서 중간 톤 잎의 연한 반쪽을 칠하고, ❹ 다시 G553(모스 그린)을 더해서 나머지 진한 반쪽을 칠합니다.

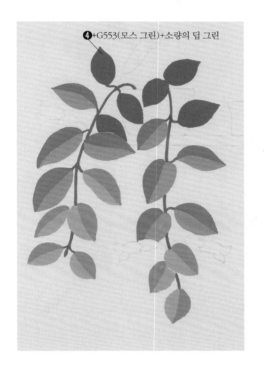

❹+G553(모스 그린)+소량의 딥 그린

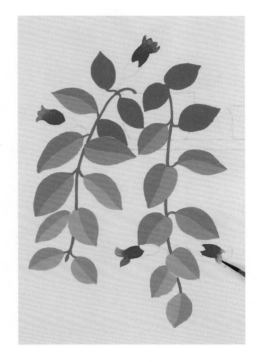

03

❹에 G553(모스 그린)+소량의 딥 그린을 더해서 나머지 가장 진한 톤의 잎을 모두 칠합니다. 그리고 G553(모스 그린)으로 줄기를 칠합니다.

• 줄기를 칠할 때는 자연스러운 곡선을 살리고 잎과 줄기가 연결되는 부분도 섬세하게 표현해 줍니다. 가는 붓을 이용하면 좋습니다.

04

G502(카민)의 농도를 진하게 하여 꽃잎의 절반을 칠한 후, 붓을 씻고 티슈에 붓을 대어 물기를 조금 제거한 후 물감을 살살 펼치면서 나머지 부분을 칠해줍니다. 이때 꽃잎의 동글동글한 끝부분을 예쁘게 살리면서 칠합니다.

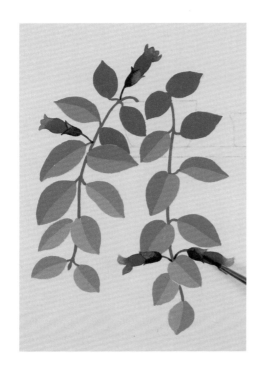

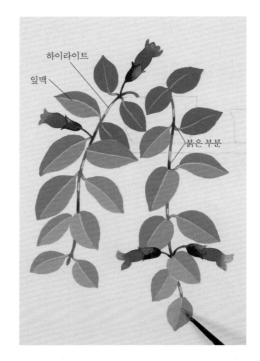

하이라이트

잎맥

붉은부분

05

꽃받침은 먼저 G501(알리자린 크림슨)+G545(에메랄드그린)으로 아래 2/3를 칠한 다음 붓을 씻고 티슈에 붓을 대어 물기를 조금 제거한 후 종이 위의 물감을 살살 펼치면서 나머지 부분을 칠해줍니다.

06

줄기의 붉은 부분을 G501(알리자린 크림슨)으로 사이사이 그려주고, 화이트+G553(모스 그린)으로 줄기의 하이라이트와 잎맥을 그려줍니다.

• 진한 색의 잎은 잎맥이 도드라지지 않게 농도를 묽게 해서 연하게 그려줍니다.

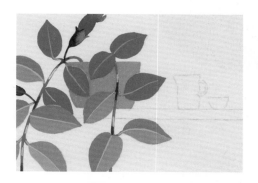

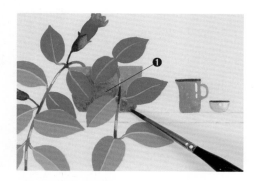

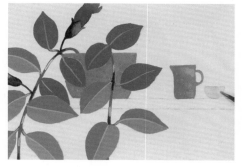

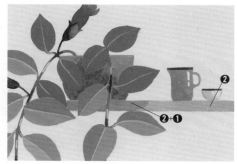

07

선반 위의 화분과 컵, 그릇을 그려줍니다.

- G527(옐로 오커)로 화분을 칠합니다.
- 화이트+블랙으로 적당한 그레이를 만든 다음 물병의 어두운 반쪽을 칠하고, 붓을 씻고 티슈에 붓을 대어 물기를 조금 제거한 후 종이 위의 물감을 살살 펼치면서 나머지 부분을 칠해줍니다. 옆에 있는 그릇도 같은 방법으로 그려줍니다.

- 화분을 칠할 때는 앞쪽에 있는 잎에 색이 침범하지 않도록 가는 붓으로 섬세하게 테두리를 그려준 후 칠해줍니다.

08

컵과 그릇의 하이라이트를 그려주고, 화분의 음영을 표현한 다음 선반을 칠해줍니다.

- 블랙으로 컵과 그릇 상단 무늬를, 화이트로 입체감을 살리는 구형의 하이라이트를 그려주고, ❶ G603(번트 시에나)+소량의 G545(에메랄드그린)으로 화분의 어두운 부분을 표현합니다.
- ❷ G527(옐로 오커)+화이트로 선반을 칠하고, 여기에 ❶을 섞어 선반의 음영 부분을 칠해줍니다.

- 화분의 음영 부분을 칠할 때는 앞쪽에 있는 잎에 색이 침범하지 않도록 가는 붓으로 섬세하게 칠해줍니다.

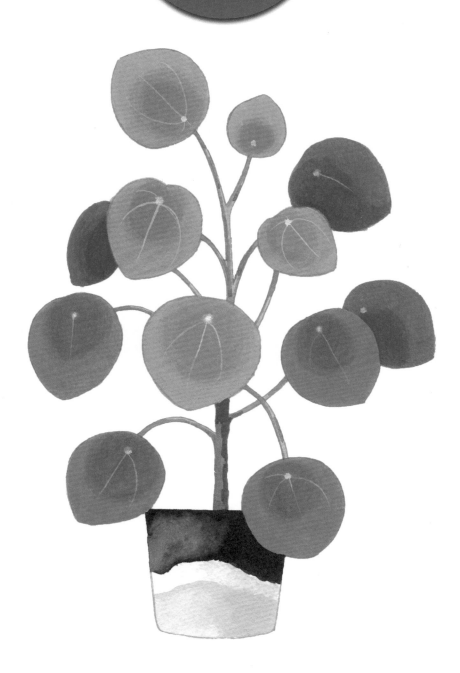

동글 납작 귀여운 잎

이 식물의 개성이자 매력은 동글납작한 귀여운 잎이라고 할 수 있어요.
싱그러운 색감으로 물들이듯 하나하나 채워 나가며 그리는 재미를 느껴보세요.

🌱 Material.

- 붓: 화홍 1호, 2호, 4호, 6호
- 종이: 캔손 아르쉬 수채화지-중목
- 물감: 홀베인 수채 과슈

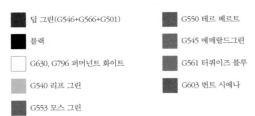

딥 그린(G546+G566+G501)	G550 테르 베르트
블랙	G545 에메랄드그린
G630, G796 퍼머넌트 화이트	G561 터쿼이즈 블루
G540 리프 그린	G603 번트 시에나
G553 모스 그린	

 □ 화이트와 블랙은 어떤 것을 써도 좋아요. 화이트의 경우 작품에서는 G796(퍼머넌트 화이트)를 사용하였습니다.
 □ 딥 그린은 P.31을 참고하여 미리 조색해 두고 사용합니다.
 □ 물감 조색하기, 그러데이션 및 색 올리기 기법에 관한 자세한 내용은 P.30~37을 참고해 주세요.

🌱 Guide.

앞쪽에 있는 잎은 밝게, 뒤쪽에 있는 잎은 어둡게 표현하여 공간감을 주고, 잎맥과 잎의 라인은 곡
선의 섬세함을 살려서 그어 줍니다. 줄기는 그린 톤으로 전체를 칠한 뒤 아랫부분은 갈색으로 올
려주어 단단한 질감을 표현합니다. 화분은 짙은 블루와 그레이를 이용해 번지기 기법으로 표현해
주세요.

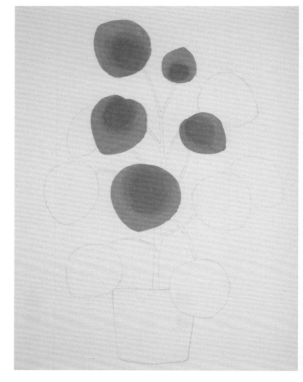

01

연한 톤의 잎부터 채색하겠습니다. G540(리프 그린)+G550(테르 베르트)+화이트를 넉넉히 준비하고, 그림과 같이 잎을 채색합니다.

- 물감이 마른 후 얼룩이 진다면 한 번 더 칠해주세요. 그러면 좀 더 매끈해진답니다.
- 잎의 면적이 넓은 만큼 6호 붓을 눕혀서 채색해 주세요.

02

물감이 마른 후 앞서보다 진하게 G540(리프 그린)+G550(테르 베르트)를 만들어 잎의 중간 윗부분을 원형으로 칠한 다음 칠한 부분의 가장자리를 그러데이션 해서 자연스럽게 만들어줍니다.

- 그러데이션 할 때 붓질 방향은 동그란 라인을 따라가는 방향입니다. 너무 많은 붓질을 하면 물감이 닦여서 얼룩이 생길 수 있으므로 최대한 간결하게 해줍니다.

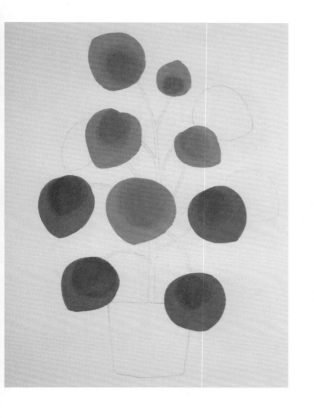
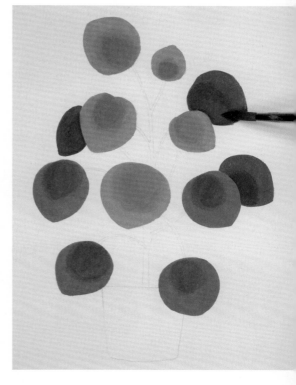

G550(테르 베르트)+소량의 G540(리프 그린)으로 진한 그린을 만들어 중간 톤의 잎을 칠하고, 물감이 마른 후 G550(테르 베르트)+소량의 G545(에메랄드그린)으로 중간 윗부분을 원형으로 칠한 다음, 앞서의 방법을 참고하여 가장자리를 그러데이션 합니다.

G550(테르 베르트)+소량의 딥 그린으로 나머지 진한 잎들을 칠하고, 농도를 더 진하게 만들어 잎의 어두운 부분을 표현해 줍니다.

• 색의 경계 부분을 그러데이션 하되, 잎의 그림자 부분은 살짝 경계가 져도 괜찮습니다.

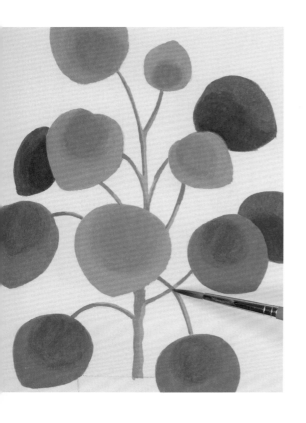

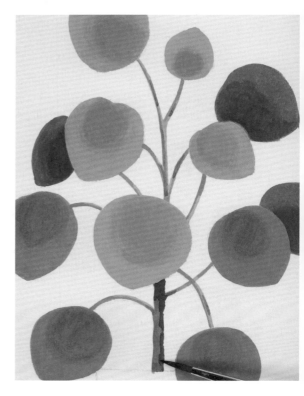

05

G553(모스 그린)+G540(리프 그린)+소량의 화이트로
줄기 전체를 칠하고, G553(모스 그린)의 농도를 진하
게 하여 그림과 같이 줄기의 어두운 부분을 표현해
줍니다.

06

G603(번트 시에나)+소량의 G553(모스 그린)을 묽게
하여 줄기의 부분 부분을 칠한 다음, G603(번트 시에
나)+소량의 G553(모스 그린)으로 줄기의 어두운 부
분을 진하게 칠합니다.

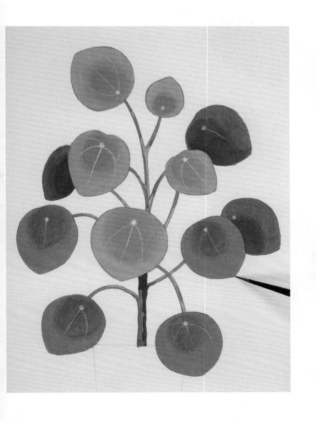

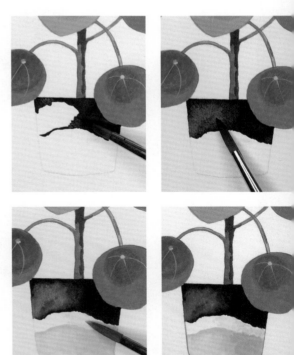

07

잎과 줄기의 테두리, 잎맥을 그려줍니다.

- G53(모스 그린)으로 줄기의 테두리를, 팔레트에 남아있는 그린 계열 색으로 잎의 테두리를 그려 줍니다. 잎 테두리는 잎의 색보다 조금 진한 색으로 그려주면 자연스럽게 표현됩니다.
- 잎맥은 화이트로 칠하되, 상단 중앙에 점을 찍고, 점에서 출발하여 끝으로 갈수록 가늘어지는 선을 그려주세요.

- 테두리나 잎맥을 그릴 때는 1호 붓을 이용해 주세요.

08

화분을 채색합니다.

- G561(터쿼이즈 블루)+블랙으로 화분의 어두운 부분을 칠하고, 붓을 씻고 티슈에 붓을 대어 물기를 조금 제거한 후 종이 위의 물감을 살살 펼치면서 나머지 부분을 칠합니다.
- 화이트+소량의 블랙으로 두 가지 톤의 그레이를 만든 후 화분의 아랫부분을 반은 연한 그레이, 반은 진한 그레이로 칠합니다. 진한 그레이로 화분의 테두리를 그려 완성합니다.

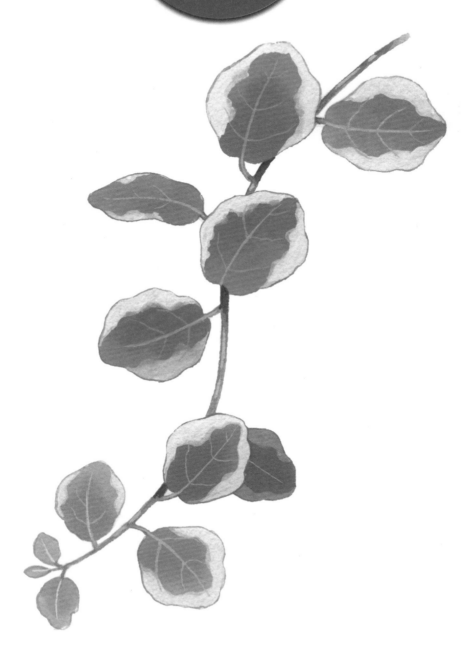

반투명한 화이트 무늬의 푸밀라

푸밀라의 무늬는 밝은 그린 위에 화이트로 덧칠하여 표현합니다.
보기보다 쉽게 표현되어서 재미있게 그릴 수 있어요.

⚘ Material.

- 붓: 화홍 1호, 2호, 3호, 4호
- 종이: 캔손 아르쉬 수채화지-중목
- 물감: 홀베인 수채 과슈

딥 그린(G546+G566+G501)

G630, G796 퍼머넌트 화이트

G540 리프 그린

G553 모스 그린

G546 올리브그린

G603 번트 시에나

□ 화이트는 어떤 것을 써도 좋아요. 작품에서는 G796(퍼머넌트 화이트)를 사용하였습니다.
□ 딥 그린은 P.31을 참고하여 미리 조색해 두고 사용합니다.
□ 물감 조색하기, 그러데이션 및 색 올리기 기법에 관한 자세한 내용은 P.30~37을 참고해 주세요.

⚘ Guide.

푸밀라의 잎은 3가지 톤(연한 톤, 진한 톤, 중간 톤)으로 나누어 아래쪽 잎부터 채색해갑니다. 잎의 색을 조색할 때는 채도가 너무 떨어지지 않게 주의해 주세요. 잎의 흰무늬는 선명하게 표현되도록 두 번에 걸쳐 칠해주세요. 그리기 전에 푸밀라 잎을 잘 관찰해두면 무늬를 표현하는 데 도움이 된답니다.

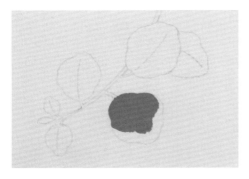

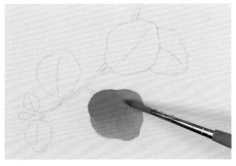

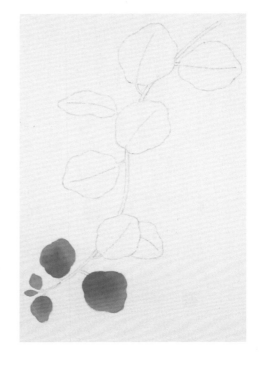

01

G546(올리브그린)+소량의 화이트를 붓에 넉넉히 묻혀 잎의 안쪽 진한 부분을 칠하고 물감에 화이트를 섞어 먼저 칠한 안쪽 물감이 마르기 전에 바깥쪽 연한 부분을 칠한 다음, 두 색의 경계를 그러데이션 합니다.

• 잎의 바깥쪽 연한 부분은 반드시 먼저 칠한 진한 물감이 마르기 전에 작업하도록 합니다.

• 그러데이션 작업을 할 때 붓질을 너무 많이 하면 물감이 닦여서 얼룩이 생길 수 있으므로 최대한 간결하게 해줍니다.

02

그림을 참고하여 같은 톤으로 분류할 수 있는 나머지 잎들도 같은 방법으로 칠합니다.

• 안쪽을 진하게, 바깥쪽을 연하게 칠한 후 두 색의 경계 부분을 그러데이션 하는 작업은 따로 언급하지 않아도 이후 모든 잎 채색에 동일하게 적용됩니다.

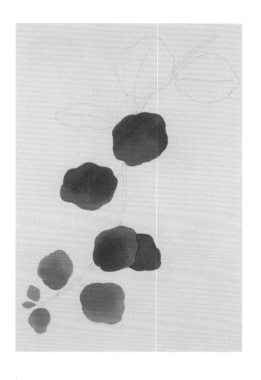

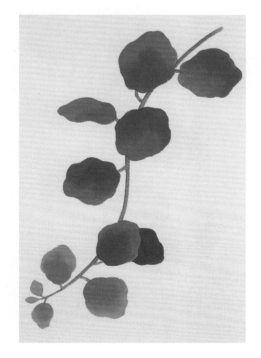

03

진한 톤의 잎들은 G546(올리브 그린)+소량의 딥 그
린+소량의 화이트로 진한 부분을, 여기에 화이트를
더해서 연한 부분을 칠합니다.

04

앞서와 같은 방법으로 중간 톤에 해당하는 잎들을
칠하고, 줄기를 채색합니다.

• 중간 톤으로 분류할 수 있는 잎들은 G546(올리브
그린)+소량의 딥 그린+화이트로 진한 부분을, 여
기에 화이트를 더해서 연한 부분을 칠합니다.

• 줄기는 묽은 농도의 G553(모스 그린)으로 연하게
칠합니다.

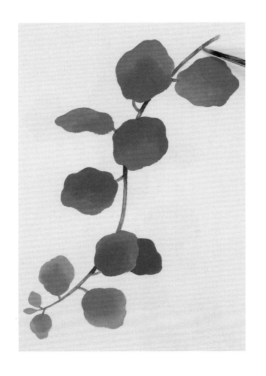 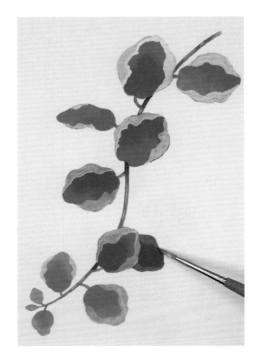

05

줄기의 음영과 하이라이트를 표현해 줍니다.

- 묽은 농도의 G603(번트 시에나)로 줄기의 부분부분을 연하게 칠한 후, 농도를 진하게 하여 그늘진 부분을 한 번 더 진하게 칠합니다.
- 줄기 중 빛을 받아 가장 밝게 보이는 하이라이트 부분을 G540(리프 그린)+화이트로 진하게 칠합니다.

06

화이트로 잎의 바깥쪽에 무늬를 그려 넣되, 뒤쪽에 있는 진한 잎은 농도를 묽게 하여 연하게 무늬를 그려줍니다.

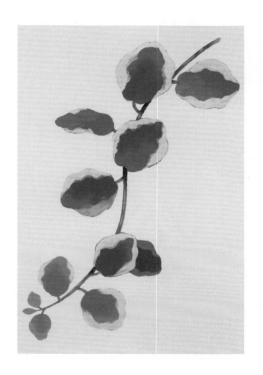

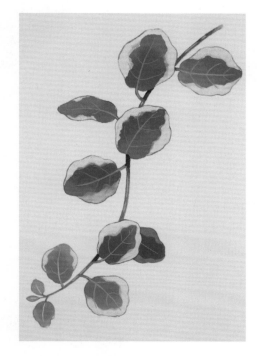

07

물감이 마른 후 진한 농도의 화이트로 무늬를 한 번
더 그려주어 무늬를 선명하게 만듭니다.

08

잎맥과 테두리를 섬세하고 가늘게 그립니다.

- G540(리프 그린)+화이트로 잎맥을 그려줍니다.
- 팔레트에 남아있는 그린 계열의 색으로 잎의 테
 두리를 그려줍니다.

- 잎맥과 테두리는 1호 붓으로 가늘게 그려줍니다.

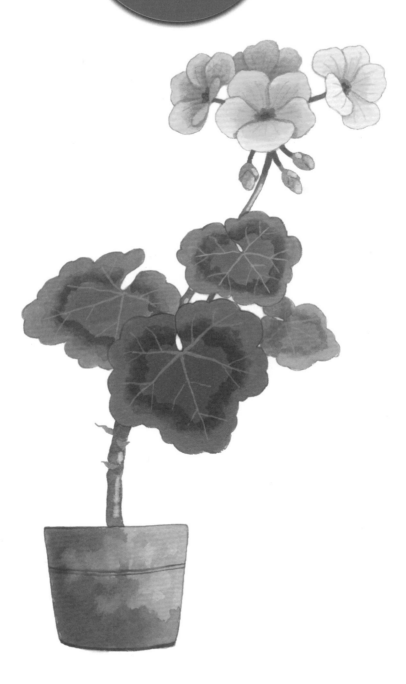

핑크 꽃 제라늄

꽃잎을 한 장 한 장 정성 들여 그려주세요.
핑크 계열의 물감에 화이트를 섞는 양을 달리해 가며 다양한 톤의 핑크를 만들어 표현합니다.

🌱 Material.

- 붓: 화홍 1호, 3호, 4호, 6호
- 종이: 캔손 아르쉬 수채화지-중목
- 물감: 홀베인 수채 과슈

■	딥 그린(G546+G566+G501)	■	G553 모스 그린
□	G630, G796 퍼머넌트 화이트	■	G546 올리브그린
■	G501 알리자린 크림슨	■	G527 옐로 오커
■	G507 플레임 레드	■	G604 번트 엄버
■	G540 리프 그린	■	G603 번트 시에나

▫ 화이트는 어떤 것을 써도 좋아요. 작품에서는 G796(퍼머넌트 화이트)를 사용하였습니다.
▫ 딥 그린은 P.31을 참고하여 미리 조색해 두고 사용합니다.
▫ 물감 조색하기, 그러데이션과 번지기 및 색 올리기 기법에 관한 자세한 내용은 P.30~37을 참고해 주세요.

🌱 Guide.

꽃잎 안쪽은 진하게, 바깥쪽은 연하게 칠하고, 앞쪽에 있는 꽃보다 뒤쪽에 있는 꽃을 더 어둡게 표현합니다. G507(플레임 레드)에 화이트를 얼마나 섞느냐에 따라 다양한 톤의 핑크가 만들어지니 조금씩 변화를 주면서 표현해 보세요. 동글동글한 잎을 그릴 땐 굵은 붓으로 물감을 넉넉하게 칠해야 얼룩이 덜 생긴답니다. 줄기는 그린 톤으로 전체를 칠한 뒤 아랫부분은 브라운으로 얇게 올려주어 단단한 느낌을 표현해 보세요.

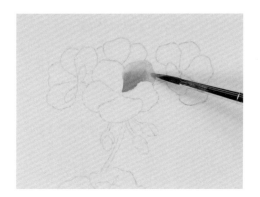

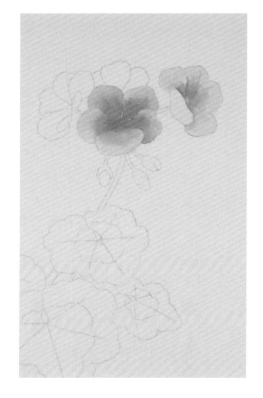

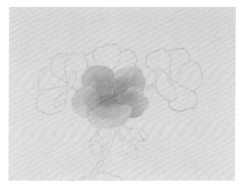

01

꽃잎의 안쪽을 G507(플레임 레드)+소량의 화이트로
진하게 칠하고, 여기에 화이트를 더해서 밝게 만든
후 나머지 부분을 칠한 다음, 붓에 묻은 물감을 티
슈에 깨끗이 닦아서 경계가 자연스럽게 섞이도록
그러데이션 해줍니다.

• 조색할 때 화이트를 조절하여 색 톤을 조금씩 다르게 해주
 면 더 자연스러운 느낌이 납니다. 빛을 많이 받는 부분은 화
 이트를 더 섞어서 좀 더 밝게 표현해 줍니다.

02

같은 방법으로 오른쪽 꽃을 채색하되, 첫 번째 꽃보
다 빛을 많이 받는 부분이므로 화이트를 더 섞어서
좀 더 밝게 표현해 줍니다.

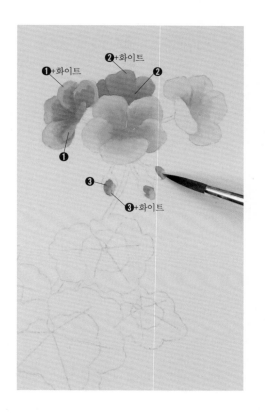

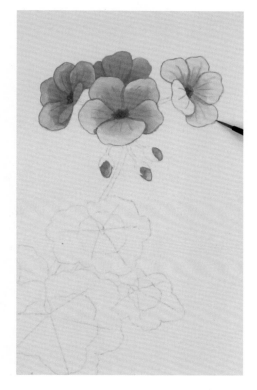

03

같은 방법으로 왼쪽과 뒤쪽에 있는 꽃, 그리고 아래쪽의 꽃봉오리를 채색합니다. 뒤쪽에 있는 꽃이 가장 어둡게 보이므로 가장 진하게 채색합니다.

• 왼쪽 꽃: ❶ G507(플레임 레드)+화이트, ❶+화이트

• 뒤쪽 꽃: ❷ G507(플레임 레드)+소량의 화이트+소량의 G501(알리자린 크림슨), ❷+화이트

• 꽃봉오리: ❸ G507(플레임 레드)+화이트, ❸+화이트

04

꽃의 중심부를 표현하고, 꽃 주름과 테두리를 그려줍니다.

• G553(모스 그린)으로 꽃의 중심부를 칠합니다.

• G507(플레임 레드)로 농도를 진하게 하여 암술과 수술을, 농도를 묽게 하여 꽃잎의 주름과 테두리를 그립니다. 이때는 1호 붓을 사용하면 좋습니다.

• 꽃잎의 주름과 테두리가 너무 진하면 인위적인 느낌이 나므로 농도를 잘 조절하여 연하게 그려서 자연스러운 느낌을 내는 것이 중요합니다.

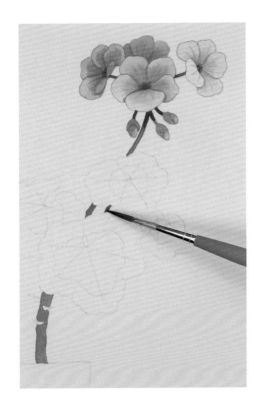

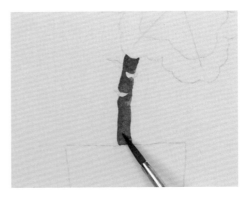

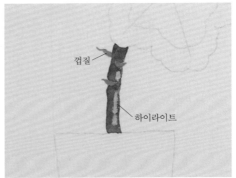

껍질

하이라이트

05

묽은 농도의 G553(모스 그린)으로 꽃받침과 줄기 전체를 칠합니다. 같은 색으로 농도를 진하게 하여 줄기의 그늘진 부분을 칠합니다.

06

묽은 농도의 G603(번트 시에나)+소량의 G553(모스 그린)으로 줄기의 아랫부분을 칠하고, G527(옐로 오커)로 줄기 아래의 마른 껍질 부분을 그린 다음, 진한 농도의 G540(리프 그린)+화이트로 하이라이트를 그려줍니다.

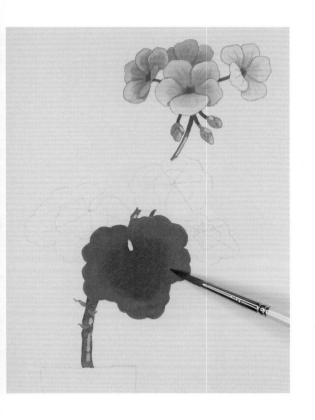

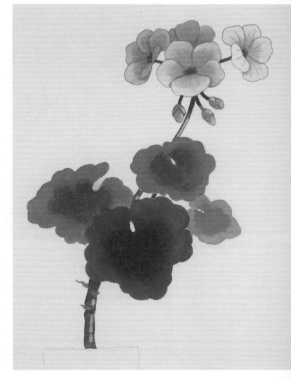

07

G546(올리브그린)+소량의 딥 그린+화이트를 붓에 넉넉히 묻혀서 잎 전체를 칠하고, 바탕이 마르면 물감에 G546(올리브그린)+소량의 딥 그린을 더 섞어서 진하게 만든 후 중간 부분을 칠합니다. 참고로, 이후에 잎에 무늬를 그려넣을 것이므로 색의 경계 그러데이션은 하지 않아도 됩니다.

• 넓은 면적이므로 6호 붓을 추천합니다.

08

같은 방법으로 나머지 잎들을 채색합니다.

• 왼쪽과 뒤쪽의 잎: G546(올리브그린)+화이트로 밝은 그린을 만들어 잎 전체를 칠하고, 바탕이 마르면 물감에 G546(올리브그린)을 더 섞어서 진한 그린을 만든 다음 중간 부분을 칠합니다.

• 오른쪽 작은 잎: 왼쪽과 뒤쪽 잎을 칠한 색에 화이트를 더 섞어서 같은 방법으로 칠합니다.

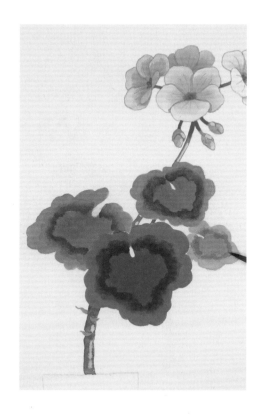

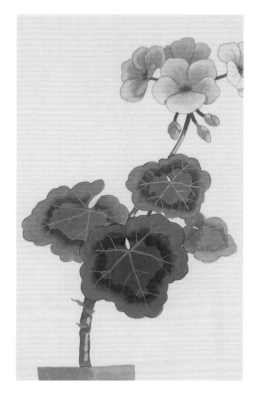

09

물감이 마른 후 묽은 농도의 G604(번트 엄버)로 잎의 동글동글한 모양을 따라 무늬를 그립니다. 붓을 씻고 티슈에 붓을 대어 물기를 쫙 뺀 다음 물감을 살살 펼쳐서 무늬의 바깥쪽은 연하게 번지도록 해줍니다. 작은 잎의 무늬는 농도를 더 묽게 하여 아주 연하게 그려줍니다.

10

G553(모스 그린)+화이트로 잎맥을 그리되, 상대적으로 굵은 주맥부터 그린 다음 나머지 측맥들을 그려주세요.

• 잎 표면이 울퉁불퉁하므로 잎맥도 조금 구불구불하게 그려줍니다.

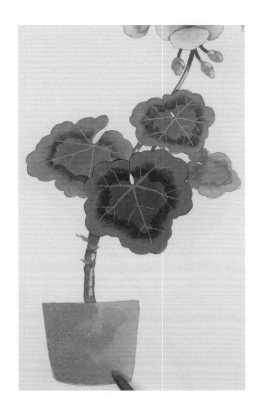

11

G527(옐로 오커)+소량의 화이트로 농도를 묽게 하여 화분 전체를 칠하고, 여기에 G603(번트 시에나)를 섞어서 물감이 마르기 전에 어두운 부분을 칠합니다. 이때 붓에 힘을 빼고 물감 양을 넉넉히 하여 살짝살짝 올리듯이 칠해주세요.

• 물감 양을 충분히 칠해줘야 번지기 효과가 잘 나타납니다.

• 넓은 면적이므로 8호 붓을 추천합니다.

12

G603(번트 시에나)의 농도를 진하게 하여 화분의 가장 어두운 부분을 덧칠하고, 팔레트에 남아있는 그린 계열의 색으로 화분의 이끼를 자연스럽게 표현한 후, 물감이 마르고 나면 묽은 농도의 화이트로 화분의 하얀 부분을 얇게 칠하여 토분의 멋스러움을 표현합니다. 물감이 마른 후 1호 붓/G604(번트 엄버)로 화분의 가로무늬와 테두리를 그려주면 완성입니다.

몬스테라

Monstera

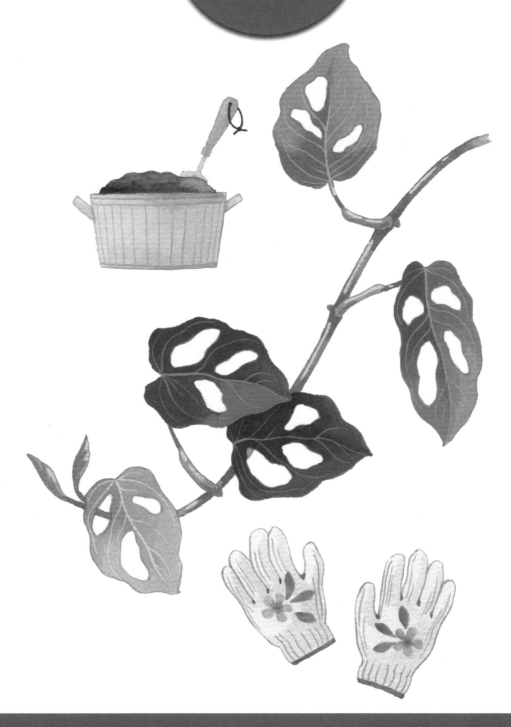

구멍을 잘 살리는 것이 포인트

구명을 칠해 버리지 않도록 조심하고,
구명을 따라 곡선의 잎맥을 잘 표현해 주면 몬스테라의 개성을 잘 살릴 수 있어요.
잎맥의 생김새를 미리 관찰해두면 그리는 데 큰 도움이 된답니다.

✿ Material.

- 붓: 화홍 1호, 2호, 3호, 4호, 6호
- 종이: 캔손 아르쉬 수채화지-중목
- 물감: 홀베인 수채 과슈

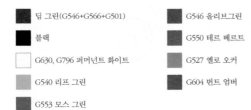

■ 딥 그린(G546+G566+G501)	■ G546 올리브그린
■ 블랙	■ G550 테르 베르트
□ G630, G796 퍼머넌트 화이트	■ G527 옐로 오커
■ G540 리프 그린	■ G604 번트 엄버
■ G553 모스 그린	

▫ 화이트와 블랙은 어떤 것을 써도 좋아요. 화이트의 경우 작품에서는 G796(퍼머넌트 화이트)를 사용하였습니다.
▫ 딥 그린은 P.31을 참고하여 미리 조색해 두고 사용합니다.
▫ 물감 조색하기, 그러데이션 및 색 올리기 기법에 관한 자세한 내용은 P.30~37을 참고해 주세요.

✿ Guide.

몬스테라 잎은 올리브그린을 적절하게 섞어서 푸릇푸릇한 느낌을 살리고 화이트를 이용해서 다양한 톤의 색감을 표현해 줍니다. 잎맥의 모양을 잘 살려서 그려주되 특히 구멍 주위를 따라 잎맥이 자연스럽게 흘러가도록 섬세하게 그려주세요. 가드닝 장갑과 흙이 담긴 양철통도 아기자기하게 그려줍니다.

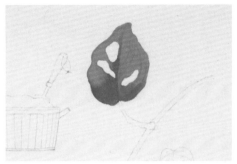

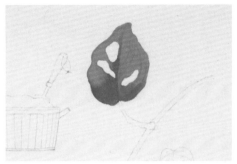

01

먼저 가장 위쪽에 있는 잎을 다음과 같이 채색합니다.

- G550(테르 베르트)+G546(올리브그린)+화이트를 붓에 넉넉히 묻혀서 잎의 연한 부분을 칠합니다.
- 물감이 마르기 전에 나머지 부분에 G550(테르 베르트)+소량의 화이트를 진하게 칠한 다음 두 색의 경계를 그러데이션 합니다.

- 4호 붓을 추천하며, 잎의 구멍 부분을 칠하지 않도록 조심합니다.

02

아래쪽 잎을 채색합니다. 즉 G546(올리브그린)+화이트로 진한 부분을, 여기에 화이트를 더해 연한 부분을 칠하고, 두 색의 경계를 그러데이션 합니다. G546(올리브그린)으로 뒤쪽에 새순이 돋은 작은 잎도 칠해주세요.

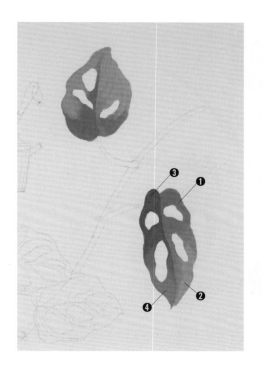

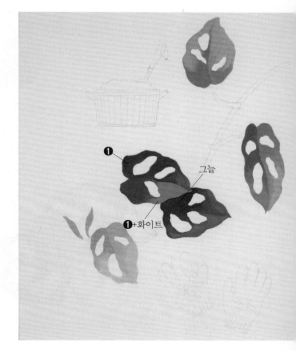

그늘

❶+화이트

03

이번에는 주맥을 기준으로 반쪽은 밝고, 반쪽은 어두운 형태의 잎을 채색해 보겠습니다.

- 밝은 반쪽: 상단을 ❶ G550(테르 베르트)+G546(올리브그린)+소량의 화이트로 약간 더 진하게, 하단을 ❷❶+화이트로 연하게 채색한 후 두 색의 경계를 그러데이션 합니다.
- 어두운 반쪽: 상단은 ❸ G550(테르 베르트)+G546(올리브그린)+소량의 딥 그린+소량의 화이트로 약간 진하게, 하단은 ❹ G550(테르 베르트)+G546(올리브그린)+화이트로 약간 연하게 채색하고 색의 경계를 그러데이션 합니다.

04

두 장의 진한 잎은 ❶ G550(테르 베르트)+소량의 딥 그린으로 진한 부분을 칠하고, 여기에 화이트를 더해 나머지 부분을 연하게 칠한 후 그러데이션 합니다. 이때, 위쪽 잎에 의해 그늘이 생기는 아래쪽 잎 안쪽 부분은 한 번 더 진하게 칠해주세요.

- 화이트의 양을 조금씩 더하며 다양한 톤의 색을 만들어 음영을 표현해 주면 더 좋습니다.

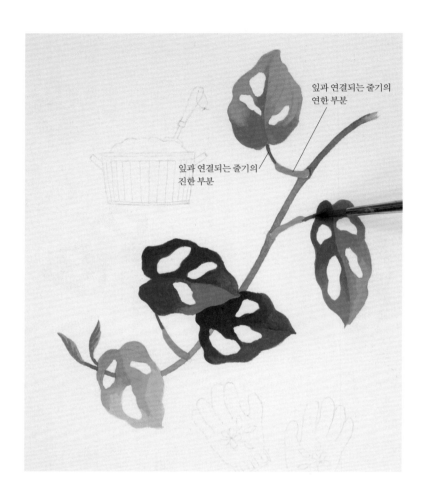

잎과 연결되는 줄기의
연한 부분

잎과 연결되는 줄기의
진한 부분

05

다음과 같이 줄기를 채색합니다.

- G553(모스 그린)으로 줄기 전체를 연하게 칠하고,
 물감의 농도를 좀 더 진하게 하여 줄기의 어두운
 부분을 표현합니다.
- 진한 농도의 G550(테르 베르트)로 잎과 연결되는
 줄기의 진한 부분을, G550(테르 베르트)+화이트로
 잎과 연결되는 줄기의 연한 부분을 칠합니다.

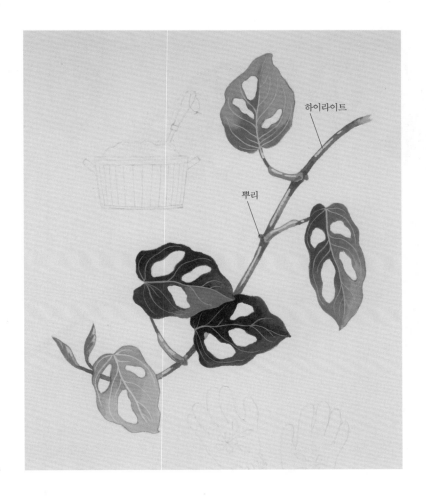

하이라이트

뿌리

06

줄기의 디테일을 추가하고, 각 잎들의 잎맥을 그려줍니다.

- G540(리프 그린)+화이트로 하이라이트 부분을, G527(옐로 오커)로 줄기에 볼록 나와 있는 뿌리를 칠해줍니다.
- 잎맥은 G540(리프 그린)+화이트로 주맥을 먼저 그리고 나머지 측맥을 넓은 부분부터 차례로 그려 나갑니다.

- 잎맥을 그릴 때 연한 잎은 화이트를 많이 섞어서 밝게, 진한 잎은 농도를 묽게 하여 연하게 그려주어야 자연스럽게 표현됩니다.

07

묽은 농도의 G527(옐로 오커)+화이트로 장갑 전체
를 칠하고, 여기에 G527(옐로 오커)를 더해서 장갑의
진한 부분을 칠합니다.

08

그린과 레드 계열 색으로 장갑의 무늬를 자유롭게
그린 후 G604(번트 엄버)의 농도를 묽게 하여 테두리
와 주름을 그려줍니다.

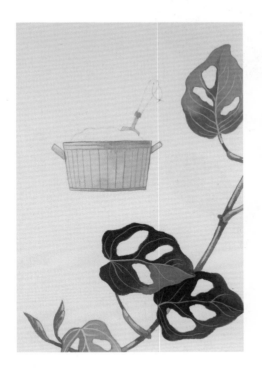

09

묽은 농도의 화이트+극소량의 블랙으로 양철통 전체를 칠하고, 여기에 블랙을 조금 섞어 음영을 표현합니다. 블랙을 조금 더 섞어 테두리와 세로무늬를 그려주고, 모종삽도 칠합니다. 1호, 2호 붓을 사용하면 좋습니다.

10

G604(번트 엄버)로 흙의 반을 진하게 칠하고 깨끗한 물을 적신 붓으로 종이 위의 물감을 살살 펼치면서 나머지 부분을 칠합니다. G527(옐로 오커)로 농도를 묽게 하여 모종삽 손잡이 부분을 칠하고 G604(번트 엄버)로 고리 부분을 그리면 완성입니다.

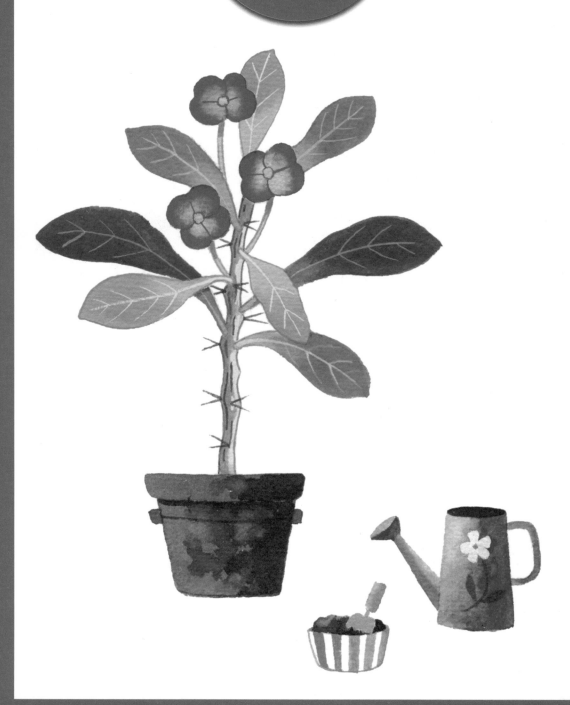

물감을 닦아 가며 채색하기

물감을 계속 티슈에 닦아 가며 그러데이션 하는 방식으로 꽃잎을 그립니다.
복숭아처럼 귀엽게 생긴 형태도 살려가면서 꽃을 표현해 주세요.

🌱 Material.

- 붓: 화홍 1호, 2호, 3호, 4호
- 종이: 캔손 아르쉬 수채화지-중목
- 물감: 홀베인 수채 과슈

■ 딥 그린(G546+G566+G501)		□ G540 리프 그린
□ G630, 796 퍼머넌트 화이트		■ G553 모스 그린
■ G620 그레이 No.1		■ G550 테르 베르트
■ G502 카민		■ G545 에메랄드그린
■ G520 퍼머넌트 옐로		■ G603 번트 시에나

- □ 화이트는 어떤 것을 써도 좋아요. 작품에서는 G796(퍼머넌트 화이트)를 사용하였습니다.
- □ 딥 그린은 P.31을 참고하여 미리 조색해 두고 사용합니다.
- □ 물감 조색하기, 그러데이션 및 번지기 기법에 관한 자세한 내용은 P.30~36을 참고해 주세요.

🌱 Guide.

꽃은 선명하고 맑은 레드 계열로 채색하고, 줄기는 그린 톤으로 전체를 칠한 다음 갈색 톤을 부분
적으로 올려줍니다. 울퉁불퉁한 줄기의 모습이 표현될 수 있도록 가시와 줄기 테두리도 섬세하게
그려주세요. 가시를 그리기 전 뾰족함을 살리기 위해 선 긋기 연습을 미리 해 보는 건 어떨까요.

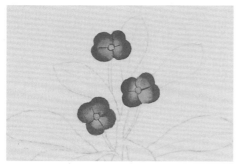

01

꽃을 다음과 같이 채색합니다.

- 꽃잎의 반을 ❶ G502(카민)으로 둥글게 칠하고,
 ❷ 화이트+소량의 G502(카민)으로 나머지 반을
 칠한 후 두 색의 경계 부분을 그러데이션 합니다.

- 같은 방법으로 나머지 꽃잎들을 채색하고, 진한
 농도의 G520(퍼머넌트 옐로)로 꽃 중심을 채색한
 다음, G502(카민)으로 가늘게 꽃잎 테두리를 그
 려줍니다.

- 그러데이션 할 때 붓에 묻어나오는 물감을 티슈에 닦아가
 며 채색하면 좋습니다.

02

줄기를 G553(모스 그린)+화이트로 연하게 채색합
니다.

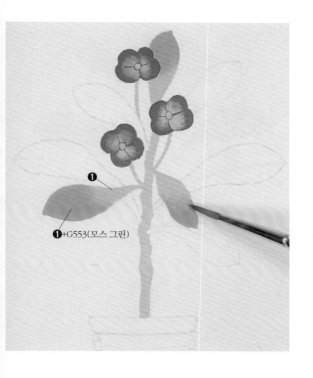

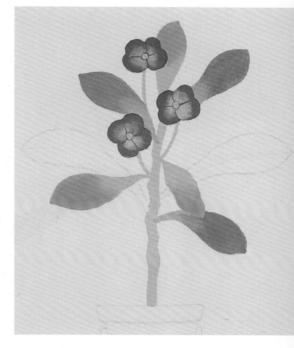

03

❶ G553(모스 그린)+G540(리프 그린)+화이트로 잎의
반을 연하게 칠하고, 여기에 G553(모스 그린)을 조금
더 섞어서 나머지 반을 진하게 칠한 다음 두 색의
경계를 그러데이션 하는 방식으로 가장 연한 톤에
속하는 3장의 잎을 채색합니다.

• 처음 물감을 조색할 때 양을 넉넉히 해 두고, 진한 색을 더
하는 방식으로 하면 좋습니다.

04

이제 중간 톤의 잎 3개를 칠합니다. 화이트+G553(모
스 그린)+소량의 G550(테르 베르트)로 잎의 반을 연하
게, 여기에 G553(모스 그린)+G550(테르 베르트)를 조
금 더 섞어서 나머지 반을 진하게 칠하고, 색의 경계
를 그러데이션 합니다.

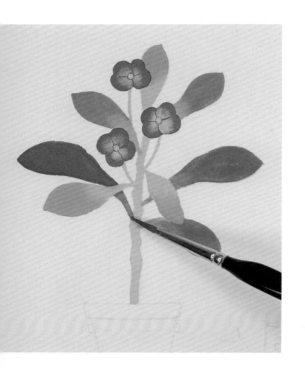

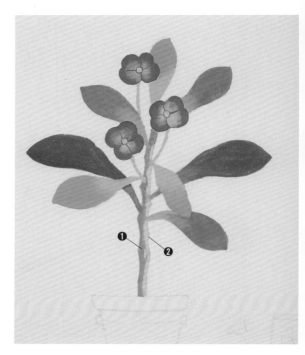

05

마지막 진한 톤의 잎 2개는 G553(모스 그린)+G550(테르 베르트)+딥 그린+소량의 화이트로 1/3 정도를 연하게, 여기에 딥 그린을 소량 더해서 나머지 부분을 진하게 칠한 후 경계를 그러데이션 합니다.

06

묽은 농도의 ❶ G603(번트 시에나)+소량의 딥 그린 으로 줄기의 한쪽을 울퉁불퉁한 줄기의 느낌을 잘 살려 칠해줍니다. 그리고 진한 농도의 ❷ 화이트+ 소량의 G540(리프 그린)으로 하이라이트 부분을 군 데군데 표현해 줍니다.

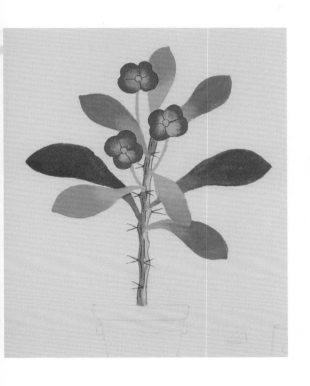
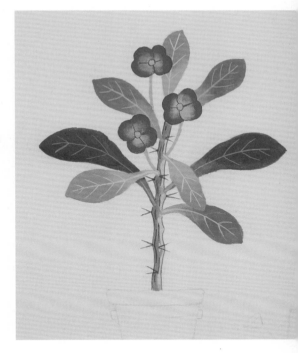

07

G603(번트 시에나)+소량의 딥 그린으로 줄기의 울퉁불퉁한 라인과 뾰족한 가시를 그려줍니다.

08

화이트+소량의 G540(리프 그린)으로 잎맥을 섬세하게 그려줍니다.

- 진한 잎의 잎맥은 도드라지지 않게 물을 많이 섞어서 연하게 그려줍니다.

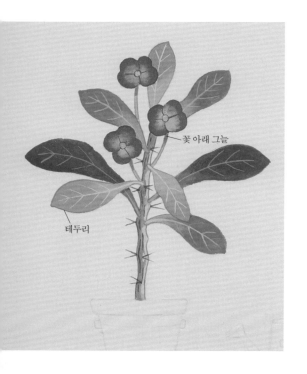

꽃 아래 그늘

테두리

09

G553(모스 그린)으로 꽃 아래 그늘과 연한 잎의 테두리를 그려줍니다.

10

4호 붓으로 다음과 같이 화분을 칠합니다.

• 묽은 농도의 G603(번트 시에나)+소량의 G545(에메랄드그린)을 화분 전체에 흠뻑 칠해줍니다.

• 같은 색을 진한 농도로 만들어서 화분의 어두운 부분을 살짝살짝 칠해줍니다. 물감이 마르면 가는 붓으로 화분의 가로무늬와 바닥 부분도 진하게 그어 줍니다.

• 물감이 마르기 전에 진한 농도의 어두운 색을 더하면 자연스럽게 색이 번져서 멋스러운 토분을 표현할 수 있습니다.

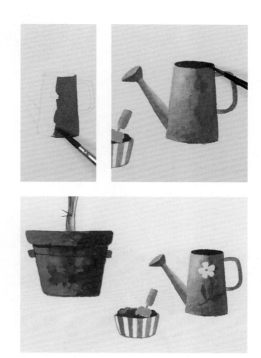

11

다음과 같이 흙이 담긴 그릇 소품을 채색합니다.
화분의 진한 부분을 표현했던 G603(번트 시에나)+소
량의 G545(에메랄드그린)으로 흙을 칠하고, 물을 더
해 농도를 묽게 만들어 모종삽 손잡이를 연하게 칠
해줍니다. G620(그레이 No.1)로 삽 머리를 칠하고,
G550(테르 베르트)로 그릇의 줄무늬와 테두리를 그
려줍니다.

12

다음과 같이 물뿌리개 소품을 채색합니다.

• G502(카민)+소량의 G545(에메랄드그린)으로 물뿌
 리개의 어두운 부분을 칠하고, 붓을 씻고 티슈에
 붓을 대어 물기를 조금 제거한 후 종이 위의 물감
 을 살살 펼치면서 나머지 부분을 칠해줍니다. 그
 리고 G545(에메랄드그린)을 조금 더 섞어서 물뿌
 리개의 안쪽을 어둡게 칠해줍니다.

• 화이트와 팔레트에 남아있는 그린 계열로 꽃무
 늬를 예쁘게 그려 완성합니다.

산뜻한 노란색의 꽃

캐롤라이나 자스민 꽃은 산뜻한 노란색의 색감을 살리기 위해
색을 섞지 않고 원색 그대로 단순하게 표현합니다.

𝄐 Material.

• 붓: 화홍 1호, 2호, 3호, 4호
• 종이: 캔손 헤리티지-중목
• 물감: 홀베인 수채 과슈

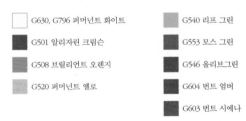

G630, G796 퍼머넌트 화이트	G540 리프 그린
G501 알리자린 크림슨	G553 모스 그린
G508 브릴리언트 오렌지	G546 올리브그린
G520 퍼머넌트 옐로	G604 번트 엄버
	G603 번트 시에나

 □ 화이트는 어떤 것을 써도 좋아요. 작품에서는 G796(퍼머넌트 화이트)를 사용하였습니다.
 □ 물감 조색하기, 그러데이션 및 색 올리기 기법에 관한 자세한 내용은 P.30~37을 참고해 주세요.

𝄐 Guide.

꽃잎을 노란 원색으로 칠한 후 꽃의 중심 어두운 곳은 진한 노랑으로 칠해서 음영을 표현합니다.
그리고 테두리를 섬세하게 그려서 꽃의 형태를 살려주세요. 잎은 맑은 그린 톤으로 그려준 후 잎
끝을 붉은 톤으로 물들이듯 표현해 줍니다. 줄기는 갈색 빛깔이 되게 표현하며, 가늘고 섬세하게
그리는 것이 포인트입니다.

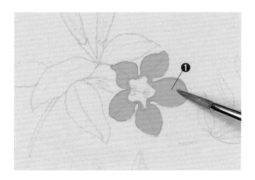

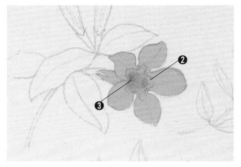

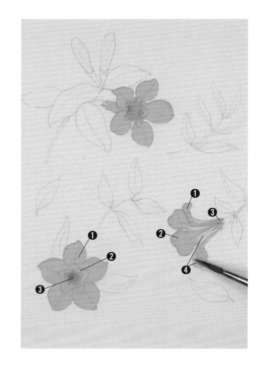

01

❶ G520(퍼머넌트 옐로)로 꽃잎을 칠하고, 물감이 마르기 전에 ❷ G520(퍼머넌트 옐로)+소량의 G508(브릴리언트 오렌지)로 꽃의 중심 부분을 칠한 다음, 묽은 농도의 ❸ G546(모스 그린)으로 중앙의 꽃술 부분을 칠합니다.

• 꽃술 부분을 칠할 때는 붓질을 많이 하면 물감이 닦여 나갈 수 있으니 살짝살짝 올려주듯 칠합니다.

02

같은 방법으로 두 번째 꽃과 세 번째 꽃을 칠합니다.

• 두 번째 꽃: 꽃잎-❶ G520(퍼머넌트 옐로), 꽃 중심-❷ G520(퍼머넌트 옐로)+소량의 G508(브릴리언트 오렌지), 중앙의 수술-❸ G546(모스 그린)

• 세 번째 꽃: 꽃 전체-❶ G520(퍼머넌트 옐로), 꽃의 끝부분-❷ G520(퍼머넌트 옐로)+소량의 G508(브릴리언트 오렌지), 꽃받침과 연결된 부분-❸ G546(모스 그린), 꽃의 밝은 부분과 뒤집힌 꽃잎 부분-❹ G520(퍼머넌트 옐로)+화이트

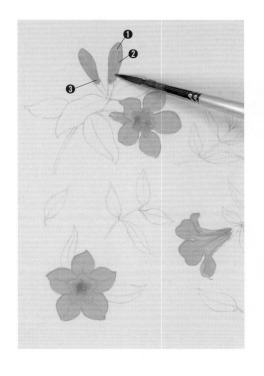

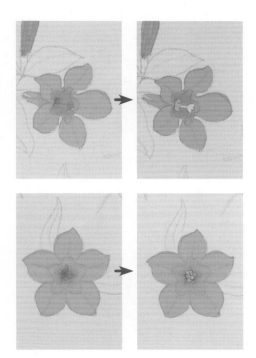

03

아직 피지 않은 꽃봉오리는 ❶ G520(퍼머넌트 옐로)
로 전체를 칠하고, ❷ G520(퍼머넌트 옐로)+소량의
G508(브릴리언트 오렌지)를 조금 진하게 만들어 진한
부분을 표현한 다음, ❸ G546(모스 그린)을 농도를
묽게 하여 꽃받침과 연결된 부분에 연하게 칠합니
다.

04

그림을 참고하여 G508(브릴리언트 오렌지)와 진한 농
도의 화이트로 먼저 칠한 꽃들의 꽃술을 그립니다.

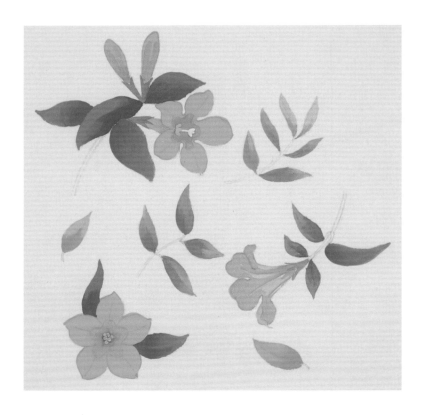

05

G553(모스 그린)+G546(올리브그린)+소량의 화이트
로 잎의 진한 부분을 칠하고, 여기에 화이트를 조금
더 섞어서 나머지 연한 부분을 칠한 다음, 색의 경
계를 그러데이션 합니다. 그리고 가는 붓을 이용해
연한 부분을 칠한 색으로 꽃받침을 칠합니다.

• 잎을 칠할 때 꽃 아래 그늘진 부분은 진하게 표현하고 어린
 잎들은 연한 그린 톤으로 칠해주면 훨씬 다채롭게 표현됩
 니다.

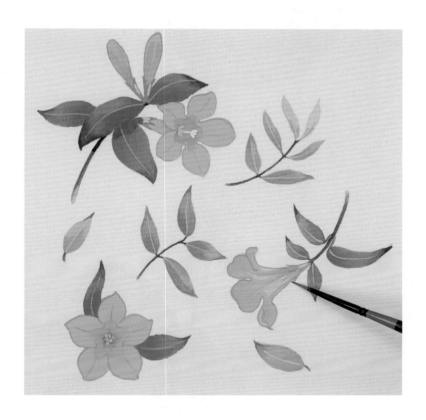

다음과 같이 줄기와 잎끝, 꽃받침의 하이라이트와
잎맥을 그려주고, 테두리를 그려 완성합니다.

- 중간 농도의 G604(번트 엄버)로 줄기를 그리되 잎
 아래 그늘진 곳은 진하게 한 번 더 칠합니다.
- 묽은 농도의 G603(번트 엄버)+G501(알리자린 크림
 슨)으로 잎끝의 물든 모양을 표현해 줍니다.
- 진한 농도의 G540(리프 그린)+화이트로 꽃받침의
 하이라이트와 잎맥을 그립니다. 이때 진한 잎의
 잎맥은 묽은 농도로 연하게 그려주세요.
- G520(퍼머넌트 옐로)+G508(브릴리언트 오렌지)를 진
 하게 만들어 꽃 테두리와 꽃잎의 중간선을 그어
 줍니다.

- 잎끝의 물든 모양은 묽은 농도의 물감으로 잎끝을 칠하고
 색의 경계를 살살 문질러 그러데이션 합니다. 이때 붓질을
 너무 많이 하면 색이 닦여 나가므로 주의합니다.

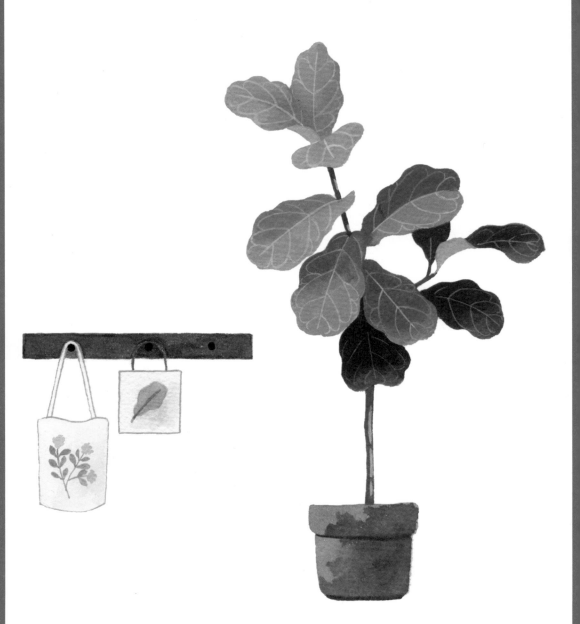

독특한 잎맥이 포인트

그린 계열 톤에 단계적인 변화를 주어 잎을 채색하고,
독특한 잎맥을 섬세하게 그려주면 멋스럽게 완성할 수 있어요.

Material.

- 붓: 화홍 1호, 2호, 3호, 4호
- 종이: 캔손 아르쉬 수채화지-중목
- 물감: 홀베인 수채 과슈

딥 그린(G546+G566+G501)	G553 모스 그린
블랙	G542 퍼머넌트 그린 딥
G630, G796 퍼머넌트 화이트	G550 테르 베르트
G620 그레이 No.1	G561 터쿼이즈 블루
G501 알리자린 크림슨	G527 옐로 오커
G520 퍼머넌트 옐로	G603 번트 시에나

□ 화이트와 블랙은 어떤 것을 써도 좋아요. 화이트의 경우 작품에서는 G796(퍼머넌트 화이트)를 사용하였습니다.
□ 딥 그린은 P.31을 참고하여 미리 조색해 두고 사용합니다.
□ 물감 조색하기, 그러데이션 및 번지기 기법에 관한 자세한 내용은 P.30~36을 참고해 주세요.

Guide.

그린 계열의 물감을 적절히 섞어서 3가지 톤으로 잎을 채색하되, 색을 만들 때 채도가 너무 떨어
지지 않게 조심합니다. 떡갈고무나무처럼 넓은 잎의 식물은 빛의 방향을 염두에 두고 어두운 곳과
밝은 곳을 확실하게 표현해 주어야 한다는 점도 기억해 주세요. 화분은 번지기 기법으로 칠해주
고, 토분의 이끼도 자연스럽게 표현합니다. 소품 가방의 무늬는 자신이 원하는 색과 무늬로 그려
도 좋아요.

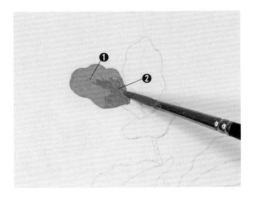

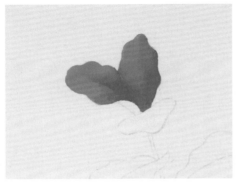

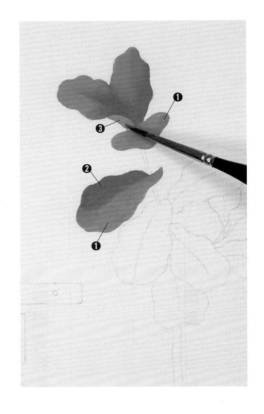

01

가장 연한 톤의 잎부터 채색하겠습니다. 4호 붓을
사용합니다.

- ❶ G550(테르 베르트)+G553(모스 그린)+화이트로
 첫 번째 잎의 밝은 부분을, ❷❶+G550(테르 베르
 트)+G553(모스 그린)으로 어두운 부분을 칠합니
 다. 그리고 두 색의 경계를 그러데이션 합니다.
- 같은 방법으로 두 번째 잎까지 칠합니다.

02

계속해서 연한 톤의 잎으로 분류할 수 있는 4번째
잎까지를 다음과 같이 칠해줍니다.

- 3번째 잎 전체와 4번째 잎의 밝은 부분은 ❶
 G550(테르 베르트)+G553(모스 그린)+화이트로 칠
 합니다.
- 4번째 잎의 어두운 부분은 ❷❶+G550(테르 베르
 트)+G553(모스 그린)으로 칠합니다.
- 붓을 깨끗이 씻고 티슈에 물기를 닦은 다음 4번
 째 잎의 밝은 부분과 어두운 부분의 경계를 그러
 데이션 합니다.
- 첫 번째 잎의 뒷면에는 ❸ G553(모스 그린)+화이
 트를 아주 연하게 칠합니다.

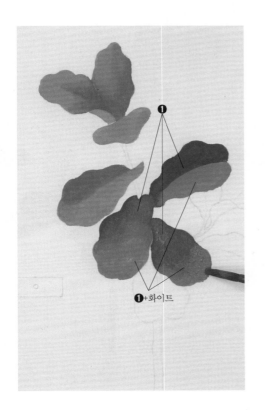

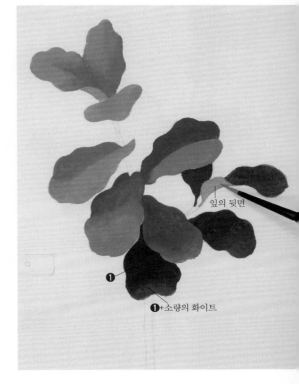

잎의 뒷면

❶

❶+화이트

❶

❶+소량의 화이트

03

이제 중간 톤의 잎으로 분류할 수 있는 5~7번째 잎을 다음과 같이 칠해줍니다.

• ❶ G550(테르 베르트)+소량의 G501(알리자린 크림슨)으로 5번째 잎의 어두운 반쪽을 칠하고, 여기에 화이트를 섞어 나머지 밝은 쪽을 칠합니다.

• 나머지 2개의 잎의 어두운 부분에는 ❶을, 밝은 부분에는 ❶+화이트를 칠한 다음 색의 경계를 그러데이션 해줍니다.

04

가장 아래쪽에 있는 4장의 어두운 톤의 잎들은 다음과 칠합니다.

• G550(테르 베르트)+딥 그린으로 잎의 2/3를 칠하고 여기에 소량의 화이트를 섞어서 나머지 밝은 부분을 칠한 다음 색의 경계를 그러데이션 합니다.

• 중간 톤의 잎을 칠했던 G550(테르 베르트)+소량의 G501(알리자린 크림슨)에 화이트를 더 섞어서 잎의 뒷면을 칠합니다.

121

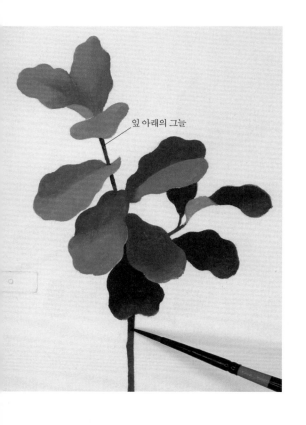

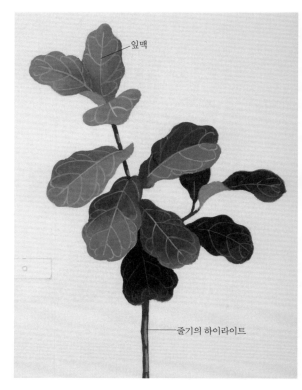

잎 아래의 그늘

잎맥

줄기의 하이라이트

05

G603(번트 시에나)+G542(퍼머넌트 그린 딥)으로 줄기 전체를 칠한 다음, 잎 바로 아래는 한 번 더 진하게 칠해주어 음영을 표현합니다.

06

화이트+소량의 G603(번트 시에나)를 진한 농도로 밝게 만든 다음, 줄기의 하이라이트를 그려줍니다. 그리고 G553(모스 그린)+화이트로 잎맥을 가늘게 그려줍니다.

- 잎맥은 팔레트에 남아있는 그린 계열에 화이트를 섞어서 사용해도 됩니다.

- 어두운 톤 잎의 잎맥은 도드라지지 않게 물을 많이 섞어서 농도를 연하게 하여 그려주도록 하고, 떡갈고무나무의 경우 잎맥이 독특하니 연습지에 미리 한 번 그려보기를 권합니다.

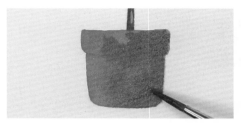

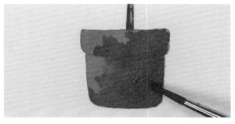

<div style="display: flex;">

07

4호 붓으로 다음과 같이 화분을 칠합니다.

• 묽은 농도의 G603(번트 시에나)+소량의 G542(퍼머넌트 그린 딥)+화이트로 화분 전체를 칠한 다음 물감이 마르기 전에 G603(번트 시에나)+G542(퍼머넌트 그린 딥)을 조금 진한 농도로 칠해 화분의 어두운 부분을 표현합니다.

• G542(퍼머넌트 그린 딥)+소량의 G603(번트 시에나)를 살짝살짝 올려 이끼를 표현합니다.

• G603(번트 시에나)+G542(퍼머넌트 그린 딥)으로 화분의 그늘 부분을 그려줍니다.

• 이끼를 표현할 때는 물감이 마르기 전에 칠하면 자연스럽게 색이 번져서 멋스러운 토분을 표현할 수 있습니다.

08

다음과 같이 에코백과 그림 소품을 채색하여 완성합니다.

• G561(터쿼이즈 블루)+화이트와 G527(옐로 오커)+화이트를 농도를 묽게 하여 각각 에코백과 그림 소품의 바탕을 채색합니다.

• 팔레트에 남아있는 그린 계열과 G520(퍼머넌트 옐로)로 무늬와 소품의 끈을 그려줍니다.

• G603(번트 시에나)+G542(퍼머넌트 그린 딥)의 농도를 조금 진하게 해서 벽걸이를 칠하고 블랙으로 고리를 그려준 다음, G620(그레이 No.1)으로 소품의 테두리를 그려 완성합니다.

• 안내된 색 외에 본인의 취향에 맞는 색으로 소품을 그려도 좋습니다.

</div>

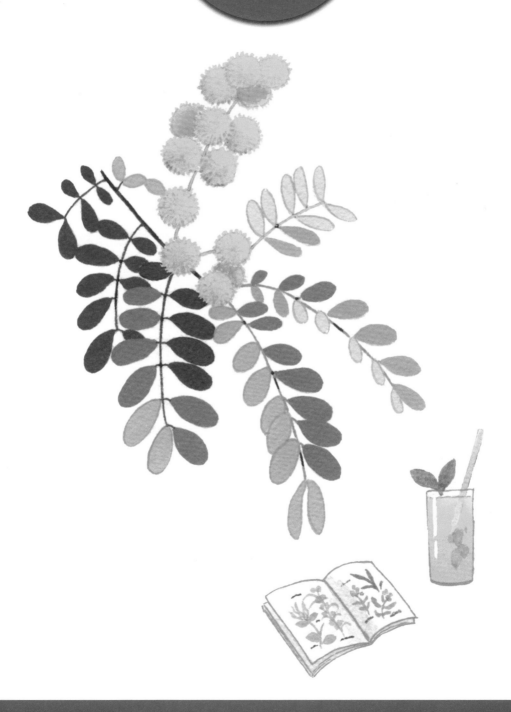

빛의 각도에 따라 달라지는 잎의 색감

은엽아카시아의 잎은 은녹색이지만 빛을 받는 각도에 따라 색감이 달라집니다.
채도가 살짝 떨어진 그린에 화이트의 양을 조절해서 여러 톤의 그린을 표현해 주세요.

🌱 Material.

- 붓: 화홍 1호, 2호, 3호, 4호
- 종이: 캔손 아르쉬 수채화지-중목
- 물감: 홀베인 수채 과슈

■	딥 그린(G546+G566+G501)	■	G520 퍼머넌트 옐로
□	G630, G796 퍼머넌트 화이트	■	G526 레몬 옐로
■	G620 그레이 No.1	■	G553 모스 그린
■	G501 알리자린 크림슨	■	G561 터쿼이즈 블루
■	G502 카민	■	G603 번트 시에나

▫ 화이트는 어떤 것을 써도 좋아요. 작품에서는 G796(퍼머넌트 화이트)를 사용하였습니다.
▫ 딥 그린은 P.31을 참고하여 미리 조색해 두고 사용합니다.
▫ 물감 조색하기, 그러데이션 및 색 올리기 기법에 관한 자세한 내용은 P.30~37을 참고해 주세요.

🌱 Guide.

은엽아카시아의 꽃은 보송보송한 질감과 선명한 노란색을 잘 표현하는 것이 포인트예요. 노랑은
다른 색을 조금만 섞어도 변화가 큰 컬러이므로 너무 많은 표현을 하려 하기보다는 노란색의 산뜻
함을 살리는 것이 중요하답니다. 잎은 연한 톤, 중간 톤, 조금 진한 톤, 가장 진한 톤에 해당하는 그
린 컬러를 조색하여 쓰며, 먼저 만든 연한 물감에 진한 물감을 더하는 식으로 점점 톤을 올려 나가
게 됩니다.

01

다음과 같이 꽃을 채색합니다. 삐죽삐죽 나온 솜털 같은 모습을 자연스럽게 표현하는 데 집중해 주세요.

• G520(퍼머넌트 옐로)로 동그랗게 칠한 후 테두리에 톡톡톡 점을 찍듯이 붓질하여 솜털 같은 느낌을 내줍니다. 가는 붓으로 작업해 주세요.

• G520(퍼머넌트 옐로)+소량의 G603(번트 시에나)를 묽은 농도로 만든 후 어두운 부분을 톡톡톡 점 찍듯이 덧칠합니다. 이때 솜털 같은 느낌이 사라지지 않도록 주의해 주세요.

• G526(레몬 옐로)의 농도를 진하게 하여 밝은 부분을 칠합니다.

02

앞서의 방법을 참고하여 뒤쪽에 있는 3개의 꽃을 제외한 나머지 꽃들을 진하고 연한 위치에 변화를 주면서 모두 칠해줍니다.

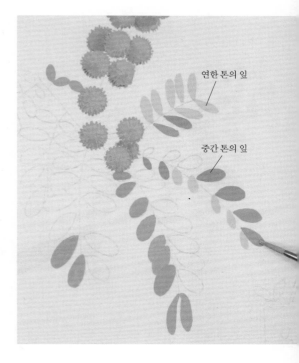

연한 톤의 잎

중간 톤의 잎

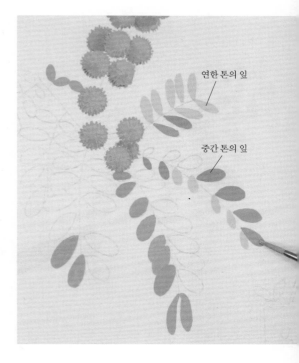

03

이번에는 뒤쪽에 있어서 약간은 어두워 보이는 3개의 꽃을 채색합니다. 즉, G520(퍼머넌트 옐로)로 꽃을 칠하고 솜털을 표현한 다음, G520(퍼머넌트 옐로)+소량의 G603(번트 시에나)+소량의 G553(모스 그린)으로 어두운 곳을 칠합니다.

• 이때 앞쪽에 있는 꽃들의 솜털 같은 모양을 그대로 살려주는 것이 중요해요. 가는 붓으로 작업해 주세요.

04

잎을 칠해 보겠습니다. 먼저 G553(모스 그린)+화이트로 아주 연한 그린을 만들어 가장 연한 톤의 잎들을 칠해주고, 여기에 G553(모스 그린)을 조금 더 섞어서 중간 톤의 잎들을 채색합니다.

• 테두리를 먼저 그리고 그 안을 채워가는 방식으로 채색해야 깔끔하게 칠해집니다.

• 처음 물감을 조색할 때 넉넉한 양을 만들어서 거기에 진한색을 더하는 방식으로 하면 좋습니다.

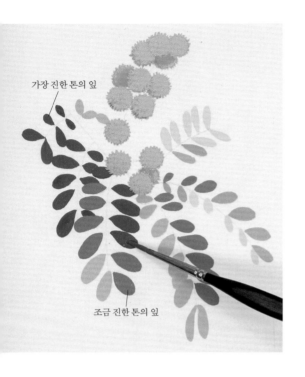

가장 진한 톤의 잎

조금 진한 톤의 잎

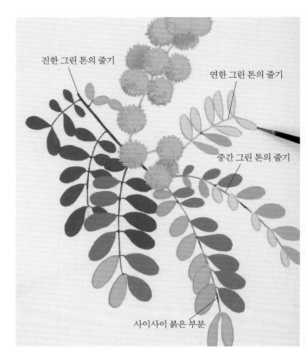

진한 그린 톤의 줄기

연한 그린 톤의 줄기

중간 그린 톤의 줄기

사이사이 붉은 부분

05

G553(모스 그린)+소량의 화이트로 조금 진한 그린
을 만들어 조금 진한 톤의 잎들을 채색하고, 여기에
딥 그린을 섞어서 가장 진한 톤의 잎을 칠합니다.

06

줄기와 잎 테두리를 그려줍니다.

• 팔레트에 남아있는 그린 계열 색을 이용해 잎의
색에 맞추어서 줄기를 그린 다음, G501(알리자린
크림슨)의 농도를 진하게 하여 줄기 사이사이의
붉은 부분을 칠해줍니다.

• G553(모스 그린)+화이트를 잎의 색보다 조금 진
하게 만들어 연한 잎들의 테두리를 섬세하게 그
려줍니다.

• 특히 줄기와 잎이 연결되는 부분을 섬세하고 깔끔하게 그
려주세요.

07

주스가 담긴 유리컵을 다음과 같이 그려 줍니다.

- G520(퍼머넌트 옐로)를 붓에 넉넉히 묻혀서 주스
 의 반을 칠하고, 붓을 씻고 티슈에 닦아서 물기를
 뺀 뒤 물감을 살살 펼치면서 나머지 부분을 칠합
 니다. 그리고 물감이 마르기 전에 G520(퍼머넌트
 옐로)+소량의 G502(카민)을 주스의 아랫부분에
 살짝살짝 올려 줍니다.
- G561(터쿼이즈 블루)로 빨대를 칠합니다. 이때 주
 스에 잠긴 부분은 농도를 묽게 하여 사라지듯이
 연하게 칠해줍니다. 팔레트에 남아있는 그린 계
 열 색으로 잎을 칠해주되, 주스 안의 잎은 농도를
 묽게 하여 연하게 칠합니다.

08

컵 채색을 마무리 하고 식물도감 책을 그려서 완성
합니다.

- G620(그레이 No.1)으로 컵의 테두리를 그려주고,
 화이트의 농도를 진하게 해서 빛을 받아 반사되
 는 하이라이트를 표현합니다.
- G620(그레이 No.1)을 묽게 하여 책 중앙 부분을 약
 간 어둡게 칠하고, 가는 붓으로 책의 테두리를 섬
 세하게 그어줍니다. 팔레트에 남아있는 색들로
 책의 식물 그림을 아기자기하게 표현합니다.

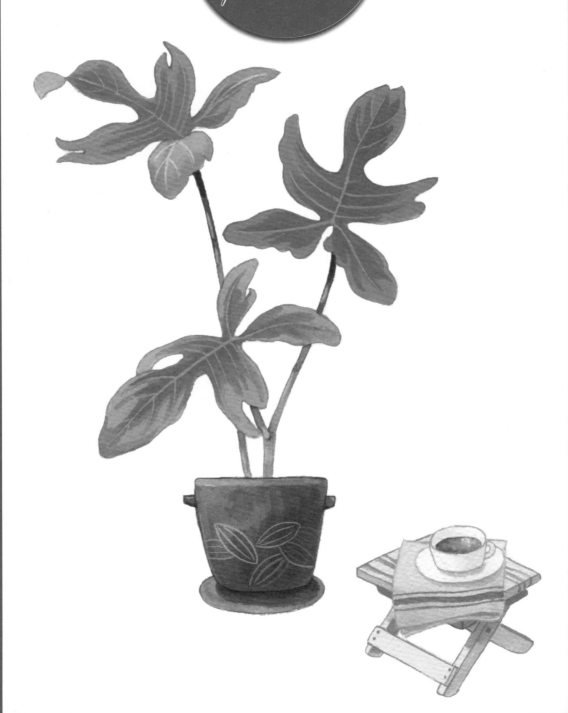

필로덴드론 페다툼

philodendron pedatum

시원시원하고 멋스러운 잎 모양

여러 갈래로 불규칙하게 갈라지는 잎, 쭉쭉 뻗어나온 잎맥 등 필로덴드론 페다툼은 그 개성이 뚜렷한 식물입니다.
따라서 실물이나 사진을 충분히 관찰한 후에 그려야 특징을 잘 살릴 수 있어요.

✿ Material.

- 붓: 화홍 1호, 2호, 4호, 6호
- 종이: 캔손 아르쉬 수채화지-중목
- 물감: 홀베인 수채 과슈

딥 그린(G546+G566+G501)	G540 리프 그린
블랙	G553 모스 그린
G630, G796 퍼머넌트 화이트	G546 올리브그린
G620 그레이 No.1	G550 테르 베르트
G501 알리자린 크림슨	G527 옐로 오커
G502 카민	G604 번트 엄버

　□ 화이트와 블랙은 어떤 것을 써도 좋아요. 화이트의 경우 작품에서는 G796(퍼머넌트 화이트)를 사용하였습니다.
　□ 딥 그린은 P.31을 참고하여 미리 조색해 두고 사용합니다.
　□ 물감 조색하기, 그러데이션과 번지기 및 색 올리기 기법에 관한 자세한 내용은 P.30~37을 참고해 주세요.

✿ Guide.

잎은 밝은 그린으로 베이스를 칠하고 진한 그린으로 음영을 표현합니다. 줄기는 그린으로 전체를
칠하고 레드 계열로 부분부분 칠한 뒤 잎 아래 그늘을 그리고 하이라이트를 표현합니다. 화분은
밝은 브라운으로 베이스를 칠한 뒤 진한 브라운으로 음영을 표현합니다. 세 가지 톤으로 스툴의
음영을 살려서 그리고, 그레이와 레드로 찻잔을 채색합니다.

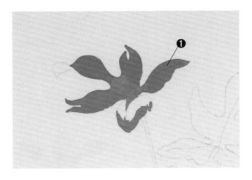

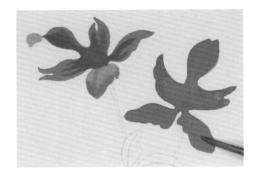

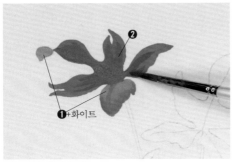

❶+화이트

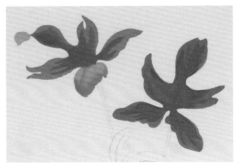

01

4호 붓으로 ❶ G546(올리브그린)+화이트를 그림과 같이 채색한 다음, ❶에 화이트를 섞어서 잎의 가장 밝은 부분과 잎 뒷면을 칠합니다. 물감이 마른 다음 ❷ G546(올리브그린)+G550(테르 베르트)+소량의 화이트로 중간의 진한 부분을 칠합니다.

- 넓은 면적을 칠할 때는 물감 양을 넉넉히 칠해야 얼룩이 덜 생깁니다.

02

G546(올리브그린)+G550(테르 베르트)+화이트로 두 번째 잎 전체를 칠하고 물감이 마른 후에 G546(올리브그린)+G550(테르 베르트)+소량의 딥 그린을 안쪽에 진하게 채색합니다.

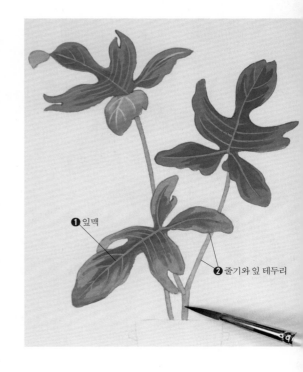

❶ 잎맥

❷ 줄기와 잎 테두리

03

묽은 농도의 G546(올리브그린)+화이트로 잎 전체를 칠하고, 물감이 마른 다음 G546(올리브그린)+G550(테르 베르트)+소량의 화이트로 잎의 안쪽 진한 부분을 칠합니다.

• 색이 연하게 표현되었거나 얼룩이 졌다면 한 번 더 칠해주세요.

04

1호 붓으로 잎맥과 줄기, 테두리를 그립니다.

• ❶ G540(리프 그린)+화이트로 잎맥을 섬세하게 그립니다.
• ❷ G553(모스 그린)으로 잎의 테두리를 그리고, 농도를 묽게 하여 줄기 전체를 연하게 칠합니다.

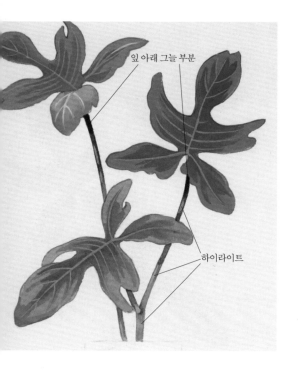

잎 아래 그늘 부분

하이라이트

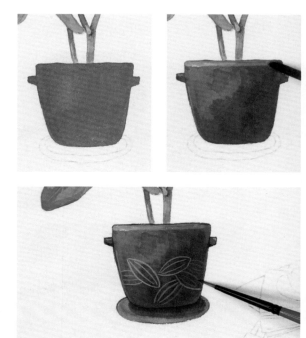

05

줄기의 음영과 하이라이트 부분을 표현합니다.

• 묽은 농도의 G501(알리자린 크림슨)+소량의
G553(모스 그린)으로 줄기의 위쪽은 진하게, 아래
쪽은 연하게 칠한 다음, 농도를 진하게 하여 잎
아래 그늘 부분은 한 번 더 진하게 칠합니다.

• 진한 농도의 G540(리프 그린)+화이트로 줄기의
하이라이트를 표현합니다.

06

입체감을 살리며 화분과 화분 받침을 채색합니다.

• 중간 농도의 G604(번트 엄버)+화이트를 화분
전체에 넉넉하게 칠하고, 물감이 마르기 전에
G604(번트 엄버)로 화분의 어두운 부분을 칠하여
자연스럽게 번지게 합니다. 물감이 마르면 묽은
농도의 화이트로 윗부분에 줄을 그어주고 빛이
비치는 왼쪽 부분과 손잡이를 살짝 칠해 밝은 부
분을 표현합니다.

• G604(번트 엄버)+화이트로 화분 받침 전체를 칠하
고 G604(번트 엄버)로 그림자 부분을 덧칠합니다.
묽은 농도의 화이트로 화분의 무늬를 그려 넣은
다음 G604(번트 엄버)로 화분 테두리를 그립니다.

• 화분을 칠할 때는 6호 붓을 추천합니다.

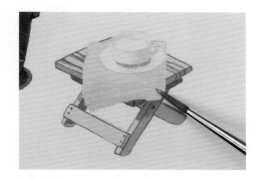

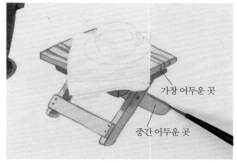

가장 어두운 곳

중간 어두운 곳

07

스툴을 채색합니다.

- G527(옐로 오커)+소량의 화이트로 스툴의 밝은 곳을 칠합니다.
- G604(번트 엄버)를 묽은 농도로 중간 어두운 곳을, 진한 농도로 가장 어두운 곳을 칠한 다음, 나뭇결과 테두리를 그려줍니다.

08

스툴 위의 찻잔과 패브릭을 채색합니다.

- G620(그레이 No.1)으로 컵의 어두운 부분을 진하게 칠한 다음, 붓을 씻고 티슈에 붓을 대어 물기를 조금 제거한 후 종이 위의 물감을 살살 펼치면서 나머지 부분을 칠하는 방식으로 찻잔과 패브릭을 칠하고, 가는 붓으로 찻잔의 그림자와 패브릭의 가로 선을 그어줍니다.
- G620(그레이 No.1)+소량의 블랙으로 잔 받침의 그림자 부분과 접힌 패브릭의 안쪽 부분을 칠하고, 묽은 농도의 G502(카민)으로 찻잔에 담긴 차와 패브릭 무늬를 그립니다.

겹꽃 표현하기

목마가렛 꽃은 여러 장의 꽃잎이 겹쳐져 이루어진 만큼
그러데이션 기법으로 진하고 연한 부분을 자연스럽게 표현해 주고,
길쭉한 꽃 주름도 그려주세요.

Material.

- 붓: 화홍 1호, 2호, 3호, 4호
- 종이: 캔손 아르쉬 수채화지-중목
- 물감: 홀베인 수채 과슈

■ 블랙		G540 리프 그린	
□ G630, G796 퍼머넌트 화이트		G553 모스 그린	
G620 그레이 No.1		G550 테르 베르트	
G502 카민		G527 옐로 오커	
G520 퍼머넌트 옐로		G604 번트 엄버	
G526 레몬 옐로		G603 번트 시에나	

ㅁ 화이트와 블랙은 어떤 것을 써도 좋아요. 화이트의 경우 작품에서는 G796(퍼머넌트 화이트)를 사용하였습니다.

ㅁ 물감 조색하기, 그러데이션 및 번지기 기법에 관한 자세한 내용은 P.30~36을 참고해 주세요.

Guide.

겹쳐진 꽃잎 중 앞쪽 꽃잎들은 밝고 연하게, 뒤쪽 꽃잎들은 진하게 채색합니다. 빨리 그리기보다
는 정성을 들여 꽃잎 한 장씩 완성해 가는 것이 중요합니다. 꽃 수술은 바탕색을 칠하고 그 위에
어두운 부분과 밝은 부분을 점 찍듯이 완성합니다. 잎이 가늘고 복잡한 편이므로 가는 붓으로 섬
세하게 그려주세요.

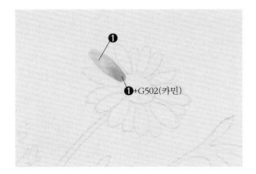

❶+G502(카민)

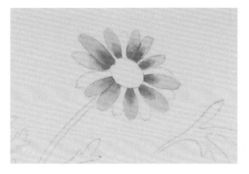

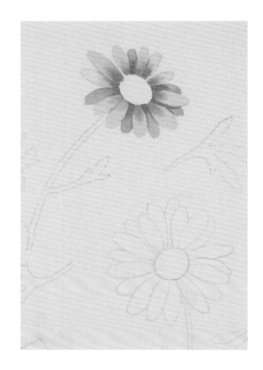

01

가장 위에 있는 첫 번째 꽃잎부터 칠합니다.

- ❶ G502(카민)+화이트로 연한 핑크를 만들어 꽃
 잎 한 장 전체를 칠하고, G502(카민)을 조금 더 섞
 어서 물감을 톡톡 올리듯이 꽃잎의 안쪽 반을 칠
 합니다.
- 겹쳐진 꽃잎 중 위에 있는 꽃잎들을 같은 방법으
 로 모두 채색해 주세요.

- 먼저 칠한 물감이 마르기 전에 칠하면 자연스러운 번지기
 효과가 나타납니다.

02

겹쳐진 꽃잎 중 아래에 있는 꽃잎들은 G502(카민)+
화이트를 좀 더 진하게 만들어 칠하고, 중심부에 가
까운 곳은 한 번 더 덧칠해 진하게 표현합니다.

- 꽃잎 여러 장이 겹쳐 있는 모습인데, 겹쳐진 꽃잎 중 위쪽에
 있는 꽃잎은 상대적으로 연하게, 아래쪽에 있는 꽃잎은 그
 늘이 지므로 진하게 보입니다.

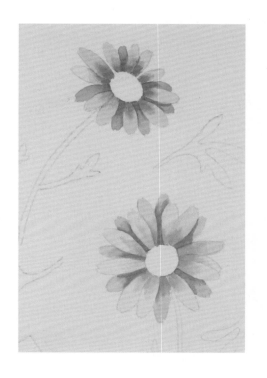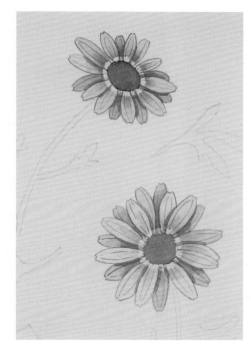

03

두 번째 꽃도 같은 방법으로 완성해 줍니다.

• 색의 톤을 첫 번째 꽃과 조금 다르게 해도 좋습니다.

04

묽은 농도의 G553(모스 그린)으로 꽃의 중심부를 칠하고, 화이트로 중심부 테두리를 동그랗게 칠합니다. 그리고 G502(카민)+소량의 화이트를 꽃의 색보다 조금 진하게 만들어 꽃잎의 테두리와 꽃잎 주름을 그립니다.

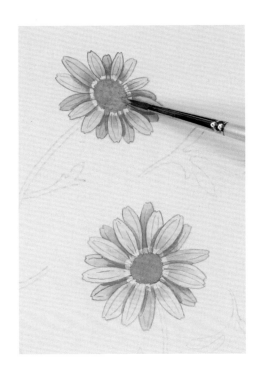

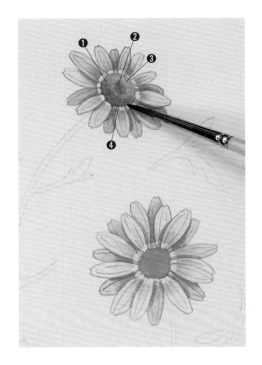

05

붓끝에 물을 섞지 않은 G520(퍼머넌트 옐로) 물감을
듬뿍 묻혀서 꽃 중심부에 점 찍듯이 강하게 올려줍
니다. 물감이 마르면 한 번 더 찍어줍니다.

06

꽃술의 디테일을 더하고, 두 번째 꽃의 꽃술도 같은
방법으로 완성합니다.

• 묽은 농도의 ❶ G527(옐로 오커)를 꽃술의 어두운
 부분에 톡톡 찍어줍니다.

• 묽은 농도의 ❷ G603(번트 시에나)를 꽃술의 중간
 부분에 톡톡 찍어 줍니다.

• 붓끝에 물을 섞지 않은 ❸ G526(레몬 옐로)를 듬
 뿍 묻혀서 꽃술의 가장 밝은 부분에 점 찍듯이 강
 하게 올려줍니다.

• 1호 붓으로 ❹ G553(모스 그린)을 꽃술의 아래쪽
 둘레에 꽃잎의 라인을 살리면서 칠해주세요.

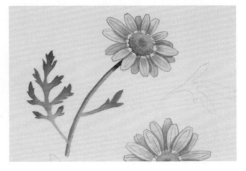

08

2호 붓으로 다음과 같이 잎을 채색합니다.

- 잎의 끝부분을 남긴 채 G550(테르 베르트)+화이트 를 연하게 칠합니다.
- 물감이 마르기 전에 G550(테르 베르트)로 남겨두 었던 잎의 끝부분을 칠하고 두 색의 경계를 그러 데이션 합니다.

- 나머지 잎들도 같은 방식으로 채색하게 되므로 G550(테르 베르트)+화이트 물감은 충분한 양을 만들어두면 좋습니다.

07

G550(테르 베르트)+화이트로 줄기 전체를 칠한 다 음, G550(테르 베르트)로 줄기의 어두운 부분과 꽃 아 래 그늘 부분을 진하게 표현해 줍니다.

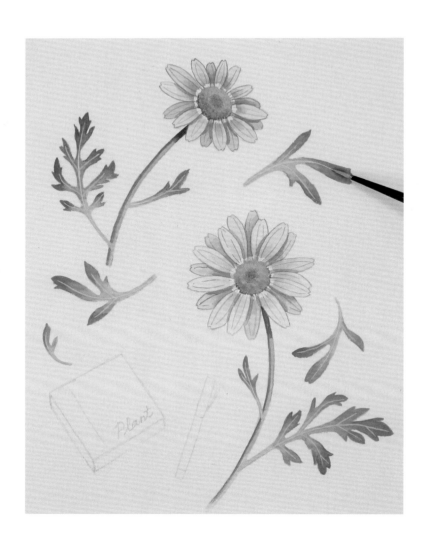

09

같은 방법으로 나머지 잎들을 모두 채색한 후, 진한
농도의 G540(리프 그린)+화이트로 줄기의 하이라이
트와 잎맥을 그려줍니다.

10

4호 붓을 이용해 빈티지한 색감의 수첩을 채색합니다.

- 붓에 묽은 농도의 G553(모스 그린)을 넉넉히 묻힌 다음 표지를 칠하고, 물감이 마르기 전에 물감 농도를 조금 진하게 하여 자연스러운 얼룩을 표현합니다.
- 아주 묽은 농도의 G527(옐로 오커)로 수첩의 속지 부분을 연하게 칠합니다.
- 수첩의 테이핑 된 부분은 G604(번트 엄버)로 칠하되, 물감의 농도를 조절하여 밝은 곳은 묽게, 어두운 곳은 진하게 채색합니다.

11

G620(그레이 No.1)으로 펜의 몸체를, 블랙으로 위아래 끝부분과 펜 걸이를 칠합니다. 화이트로 하이라이트를 표현한 뒤 G620(그레이 No.1)으로 테두리를 그려 완성합니다.

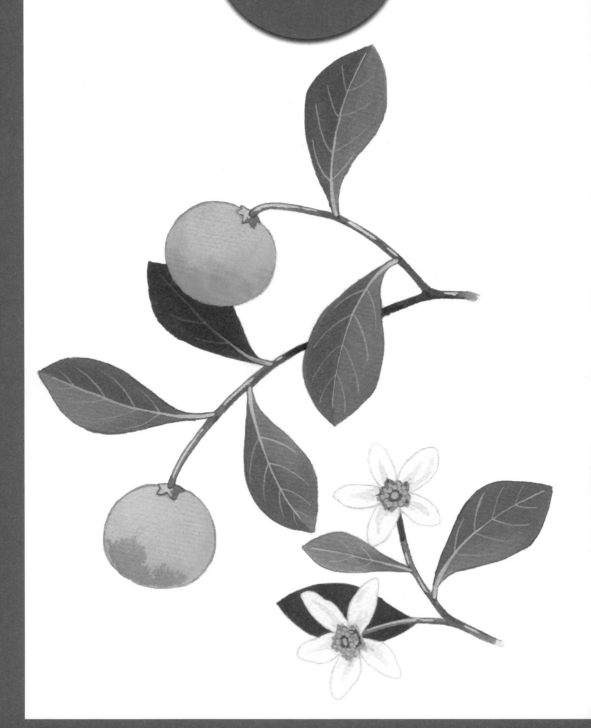

큼직해서 더 탐스러운 열매

비교적 큰 열매라 물감을 넉넉히 하여 그리면 자연스러운 번지기 효과를 낼 수 있습니다.
구형의 물체를 그리는 연습을 먼저 해두면, 열매를 더 쉽게 그릴 수 있어요.

Material.

- 붓: 화홍 1호, 2호, 3호, 4호, 6호
- 종이: 캔손 아르쉬 수채화지-중목
- 물감: 홀베인 수채 과슈

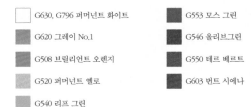

G630, G796 퍼머넌트 화이트	G553 모스 그린	
G620 그레이 No.1	G546 올리브그린	
G508 브릴리언트 오렌지	G550 테르 베르트	
G520 퍼머넌트 옐로	G603 번트 시에나	
G540 리프 그린		

▢ 화이트는 어떤 것을 써도 좋아요. 작품에서는 G796(퍼머넌트 화이트)를 사용하였습니다.
▢ 물감 조색하기, 그러데이션과 번지기 및 색 올리기 기법에 관한 자세한 내용은 P.30~37을 참고해 주세요.

Guide.

옐로와 오렌지 색감을 사용해 번지기 기법으로 입체감을 주며 열매를 그려주고, 잎은 밝은 부분을
채색하고 물감을 더해 나머지 어두운 부분을 칠하는 방식으로, 연한 톤의 잎부터 진한 톤의 잎 순
으로 채색합니다. 마무리 단계에서 나무의 라인이 돋보이도록 테두리를 섬세하게 그려주면 완성
도를 높일 수 있어요.

01

6호 붓으로 다음과 같이 열매를 채색합니다.

- 묽은 농도의 G520(퍼머넌트 옐로)+소량의 G508(브릴리언트 오렌지)로 열매의 2/3를 칠합니다.
- 물감이 마르기 전에 G520(퍼머넌트 옐로)로 나머지를 칠하고 두 색의 경계를 그러데이션 합니다.

02

물감이 마르기 전에 묽은 농도의 G508(브릴리언트 오렌지)를 열매의 아랫부분에 살짝살짝 올리듯이 칠해줍니다.

- 물감을 넉넉하게 칠해야 붓질을 많이 하지 않아도 자연스럽게 번지기 효과가 나타납니다.

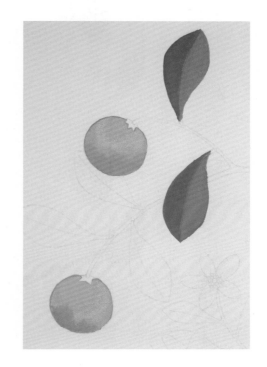

03

두 번째 열매는 첫 번째 열매보다 조금 덜 익은 느낌으로 표현합니다.

• G520(퍼머넌트 옐로)+소량의 G508(브릴리언트 오렌지)로 아래 1/3을, G520(퍼머넌트 옐로)로 나머지 부분을 칠한 다음 경계를 그러데이션 합니다.
• 물감이 마르기 전에 G553(모스 그린)을 묽은 농도로 열매의 아랫부분에 살짝 올리듯 칠합니다.

04

두 개의 잎을 잎맥을 중심으로 반은 G553(모스 그린)+G546(올리브그린)+화이트로 연하게 칠하고, 여기에 G553(모스 그린)+G546(올리브그린)을 더해 나머지 반을 진하게 채색합니다.

• 이 예제의 잎들은 먼저 칠한 색에 다른 색을 추가하여 나머지 부분을 칠하는 식으로 작업하므로, 처음 조색할 때 넉넉한 양을 만들어두면 좋습니다.

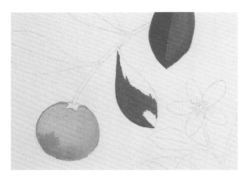

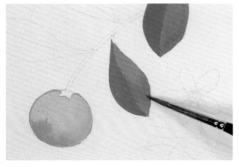

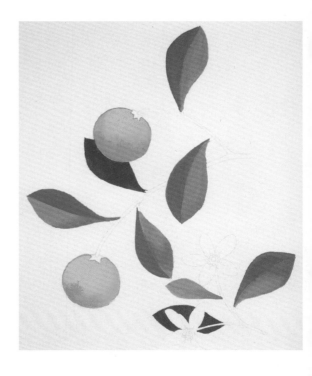

05

잎의 연하고 진한 부분을 좀 더 불규칙하게 표현해
보겠습니다. 그림과 같이 세 번째 잎의 진한 부분을
G553(모스 그린)+G546(올리브그린)+소량의 화이트
로 진한 부분을 칠한 다음, 물감이 마르기 전에 화
이트를 더 섞어서 연한 부분을 칠합니다. 그리고 색
의 경계 부분을 그러데이션 합니다.

06

앞서의 방법들을 응용하여 나머지 잎들도 다양하
게 채색합니다. 이때, 열매와 꽃의 뒤쪽에 있어서
어두워 보이는 잎은 G553(모스 그린)+G546(올리브그
린)으로 진하게 칠해줍니다.

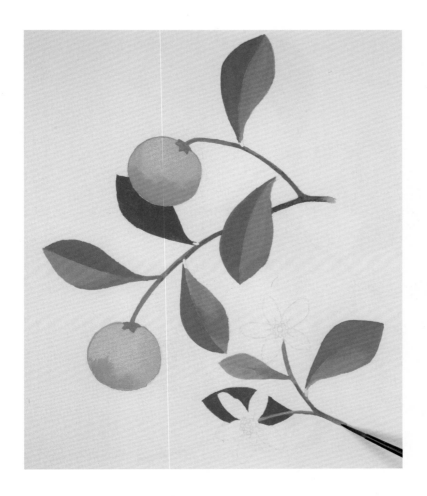

나뭇가지를 채색합니다. 먼저 G553(모스 그린)+
소량의 화이트로 전체를 칠하고, 묽은 농도의
G603(번트 시에나)를 그림과 같이 가지의 군데군데
에 칠해줍니다.

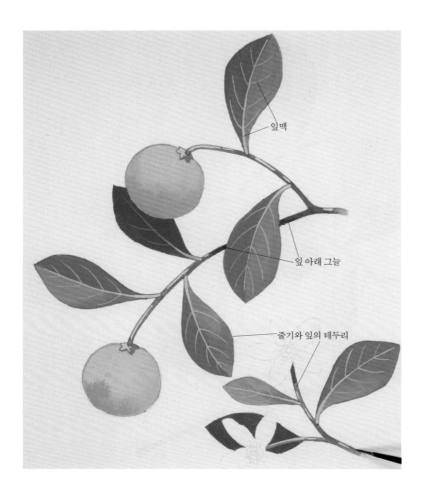

잎맥

잎 아래 그늘

줄기와 잎의 테두리

08

가지에 음영과 하이라이트를 더하고 잎의 잎맥을
그린 다음, 줄기와 잎의 테두리를 그립니다.

- 앞서 진한 잎을 칠했던 G553(모스 그린)+G546(올
 리브그린)으로 잎이나 꽃 아래 그늘을 칠합니다.
- 화이트+소량의 G540(리프 그린)으로 가지의 하이
 라이트 부분을 칠하고, 같은 색으로 잎맥을 그립
 니다. 이때, 가지와 이어지는 잎자루 부분은 굵
 게, 끝으로 갈수록 가늘게 그려줍니다.
- G553(모스 그린)으로 줄기와 잎의 테두리를 가늘
 게 그립니다.

- 어두운 잎의 잎맥은 물을 많이 섞어 연하게 그려주어야 도
 드라지지 않고 자연스럽게 표현됩니다.

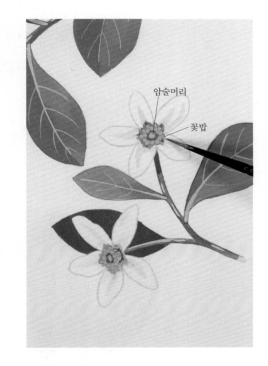

09

묽은 농도의 G620(그레이 No.1)으로 흰 꽃잎 한 장 한 장에 음영을 넣어주고, 묽은 농도의 G553(모스 그린)으로 꽃의 중심부를 칠해줍니다.

10

꽃의 중심부를 자세하게 표현하고, 꽃 테두리를 그려줍니다.

- 진한 농도의 G520(퍼머넌트 옐로)로 중앙의 큰 점(암술머리)과 그 주변의 작은 점(꽃밥)들을 그립니다. 물감이 마른 후 한 번 더 칠하면 더 진하게 표현할 수 있습니다. 그리고 G508(브릴리언트 오렌지)로 각 점들의 테두리를 동그랗게 그려줍니다.
- 진한 농도의 G553(모스 그린)으로 암술대와 수술대, 꽃받침을 표현해 줍니다.
- G620(그레이 No.1)으로 꽃의 테두리를 그립니다.

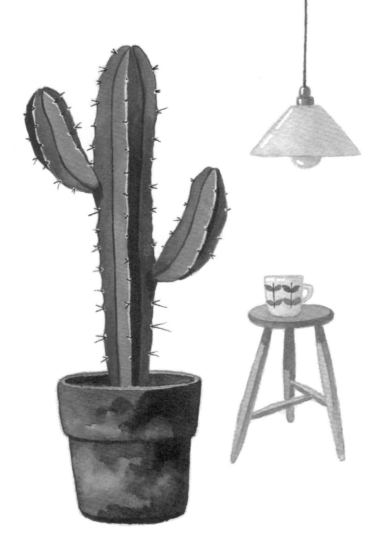

각진 형태의 기둥 줄기 표현하기

각지고 돌출된 부분이 많아 밝은 면과 어두운 면을 확실히 표현해야 하는 선인장.
선인장은 뾰족한 가시가 생명이므로 그리기 전 선 긋기 연습을 미리 해 보면 좋아요.

🌱 Material.

- 붓: 화홍 1호, 2호, 3호, 6호
- 종이: 캔손 아르쉬 수채화지-중목
- 물감: 홀베인 수채 과슈

G630, G796 퍼머넌트 화이트	G550 테르 베르트
G620 그레이 No.1	G542 퍼머넌트 그린 딥
G501 알리자린 크림슨	G527 옐로 오커
G526 레몬 옐로	G604 번트 엄버

▫ 화이트는 어떤 것을 써도 좋아요. 작품에서는 G796(퍼머넌트 화이트)를 사용하였습니다.
▫ 물감 조색하기, 그러데이션과 번지기 및 색 올리기 기법에 관한 자세한 내용은 P.30~37을 참고해 주세요.

🌱 Guide.

각진 형태 때문에 음영의 대비가 강한 선인장 줄기와 가지는 먼저 '기본 그린'에 해당하는 색을 만
들고, 이 색에 화이트를 그 양을 달리하여 더하면서 다양한 톤의 그린 색을 만들어 칠합니다. 따라
하기에 제시된 3가지 색으로 다양한 그린 톤을 만들어 보고, 마음에 드는 색감을 찾아보세요.

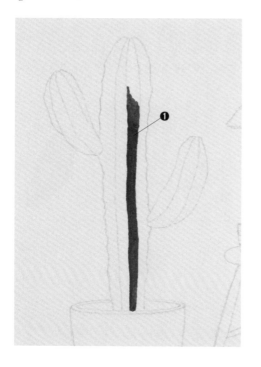

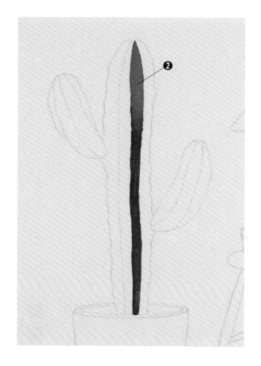

01

기본 그린 색 ❶ G550(테르 베르트)+G542(퍼머넌트 그린 딥)+소량의 G501(알리자린 크림슨)을 넉넉히 만든 다음, 기둥 모양의 줄기 중 세 번째 칸을 그림과 같이 윗부분을 조금 남기고 칠해줍니다.

• 이 작품에서 사용되는 기본색이 되므로 물감을 넉넉히 조색해 둡니다.

02

기본 그린 색 ❷ G550(테르 베르트)+소량의 화이트로 남겨두었던 윗부분을 칠한 후, 두 색의 경계 부분을 그러데이션 합니다.

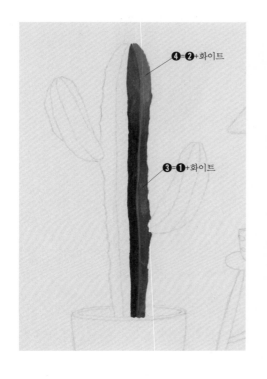

④=②+화이트

③=①+화이트

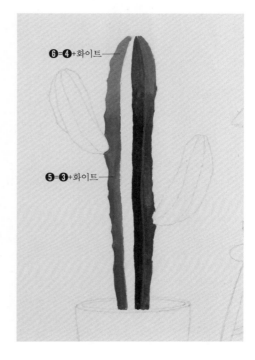

⑥=④+화이트—

⑤=③+화이트—

03

이번에는 방금 칠한 곳의 오른쪽 칸을 칠합니다. 기본 그린 색 ①에 화이트를 조금 더 섞어 아래 3분의 2를 칠하고, 기본 그린 색 ②에 화이트를 조금 더 섞어서 윗부분을 칠한 후 그러데이션 해줍니다.

04

같은 방법으로 각각의 색에 화이트를 소량 더 섞어 가장 왼쪽에 위치한 칸(다른 곳보다 조금 더 밝음)을 칠합니다.

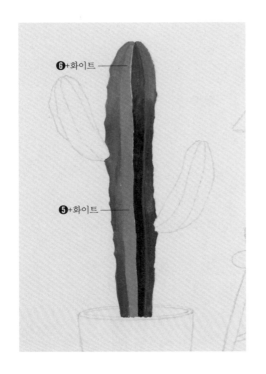

⑥+화이트

⑤+화이트

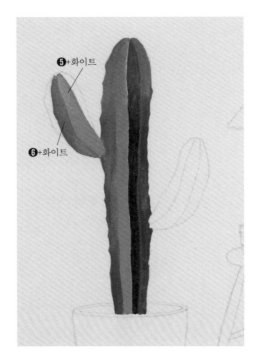

⑤+화이트

⑥+화이트

05

마지막 남은 칸은 가장 밝은 칸으로, 각각의 색에 화이트를 소량 더 섞어서 더 연하게 한 다음 그림과 같이 칠해줍니다.

06

줄기에서 뻗어 나온 가지는 기둥 줄기와 달리 한 가지 색으로 칸 전체를 칠하되, 마지막에 사용한 밝은 톤의 색부터 한 칸, 한 칸 칠해 나갑니다.

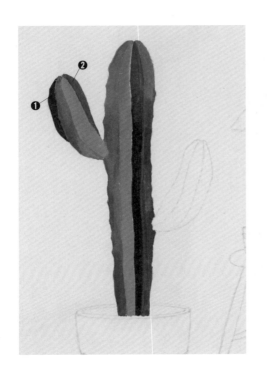

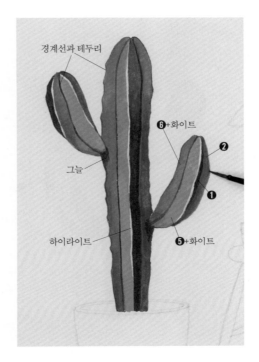

07

기본 그린 색 ❶, ❷로 양쪽 진한 부분을 칠합니다.

08

같은 방법으로 나머지 한쪽 가지도 완성한 다음, 화이트로 선인장의 돌출된 부분에 하이라이트를 그려주고, 팔레트에 남아있는 진한 그린으로 굴곡져 들어가 있는 부분의 경계선과 테두리, 가지 아래 그늘을 그려줍니다.

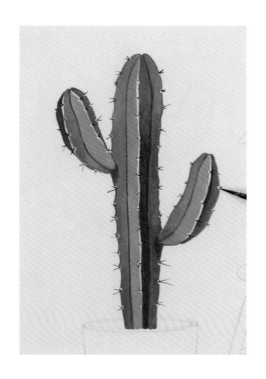

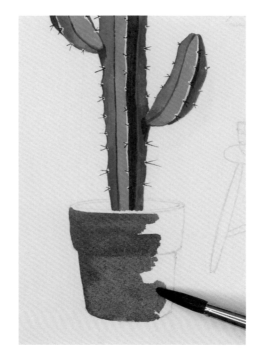

09

1호 붓을 준비하고, 가시가 나오는 부분에 화이트로 점을 찍은 다음 G604(번트 엄버)로 선인장 표면에서 바깥으로 뾰족하게 선을 그려줍니다.

- 가늘게 선을 그리는 연습을 연습지에 미리 해 보고 그리면 더 좋습니다.

10

묽은 농도의 G604(번트 엄버)로 토분의 한쪽을 칠합니다.

- 물감의 양을 넉넉히 칠해야 확실한 번짐 효과를 기대할 수 있습니다.

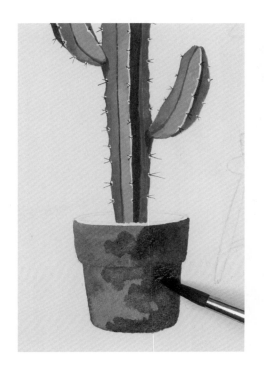

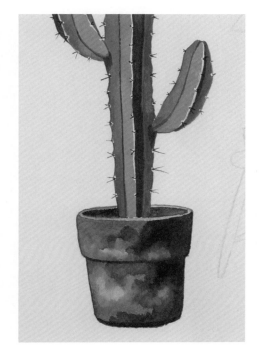

11

물감이 마르기 전에 진한 농도의 G604(번트 엄버)로 비워둔 부분과 먼저 칠한 일부분까지를 붓으로 살살 물감을 펼쳐서 얼룩이 자연스럽게 번지도록 합니다.

• 넓은 면적을 칠할 때는 큰 붓을 사용·해서 과감하게 칠해주세요.

12

하얀색 가루가 묻어 있는 빈티지한 토분을 그리기 위해 물감이 마른 후 화이트를 묽게 하여 화분의 군데군데를 살짝살짝 그려주고, G604(번트 엄버)로 화분의 테두리와 음영 부분을 그려줍니다.

13

묽은 농도의 G527(옐로 오커)로 스툴 전체를 칠한 다음, 농도를 진하게 하여 다리의 어두운 부분을 그려 줍니다.

14

G527(옐로 오커)+소량의 G604(번트 엄버)로 좌판 아래 드리워진 그늘을 어둡게 표현합니다.

15

스툴 위 머그잔과 조명을 칠합니다.

- 조명의 갓은 진한 농도의 G620(그레이 No.1)으로 반을 칠한 후, 붓을 씻고 티슈에 붓을 대어 물기를 조금 제거하고 종이 위의 물감을 살살 펼치면서 나머지 부분을 칠합니다. 머그잔도 조명의 갓과 같은 방식으로 칠한 다음, 각각의 테두리를 그려줍니다.
- 조명 갓의 윗부분은 G527(옐로 오커)로 농도의 차이를 두면서 밝은 부분과 어두운 부분을 칠합니다.
- 조명의 줄은 2호 붓을 이용해 G604(번트 엄버)로 천천히 그려주세요.

16

팔레트에 남아있는 그린 계열로 머그잔에 무늬를 그리고 G526(레몬 옐로)로 전구를 칠합니다. 화이트로 농도를 진하게 하여 반짝반짝 하이라이트를 표현하면 완성입니다.

FIG

번지기로 열매 표현하기

무화과 열매는 바탕을 칠하고 물감이 마르기 전에
색감에 변화를 준 레드 계열을 여러 번 덧칠해서 자연스럽게 색이 번지게 합니다.

⚘ Material.

- 붓: 화홍 1호, 2호, 4호, 8호
- 종이: 캔손 아르쉬 수채화지-중목
- 물감: 홀베인 수채 과슈

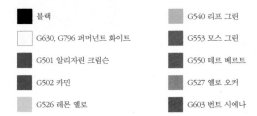

■ 블랙	■ G540 리프 그린
□ G630, G796 퍼머넌트 화이트	■ G553 모스 그린
■ G501 알리자린 크림슨	■ G550 테르 베르트
■ G502 카민	■ G527 옐로 오커
■ G526 레몬 옐로	■ G603 번트 시에나

□ 화이트와 블랙은 어떤 것을 써도 좋아요. 화이트의 경우 작품에서는 G796(퍼머넌트 화이트)를 사용하였습니다.
□ 물감 조색하기, 그러데이션과 번지기 및 색 올리기 기법에 관한 자세한 내용은 P.30~37을 참고해 주세요.

⚘ Guide.

무화과는 다양한 색감의 레드로 표현합니다. 잘린 단면의 경우 디테일한 선과 씨 등을 표현해야
하므로 사진 등의 자료를 통해 단면의 모습을 미리 관찰해두면 더 쉽습니다. 커다란 잎은 채색하
기 부담스럽다고 느낄 수도 있지만, 큰 붓을 이용해서 과감하게 칠해 보세요. 얼룩이 조금 있어도
괜찮아요. 잎맥을 그리고 나면 자연스러워 보인답니다.

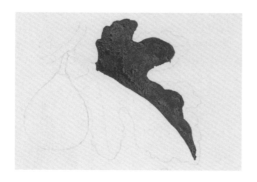
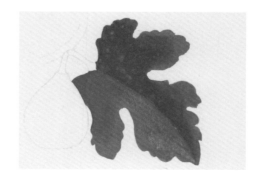
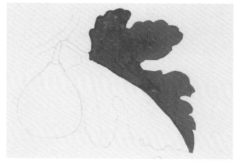
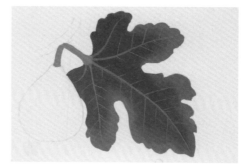

01

8호 붓을 사용하여 다음과 같이 잎의 반쪽을 칠합
니다.

- 잎 끝은 남겨두고 G550(테르 베르트)+G553(모스
 그린)+소량의 화이트를 칠합니다.
- 물감이 마르기 전에 G553(모스 그린)+G540(리프
 그린)+소량의 화이트로 남겨두었던 부분을 칠한
 후 두 색의 경계를 그러데이션 합니다.

- 넓은 면적을 칠할 때는 물감의 양을 넉넉히 해야 얼룩이 덜
 생기며, 혹시 얼룩이나 경계가 조금 남더라도 잎맥을 그려
 주면 커버가 되어 훨씬 자연스럽게 보이니 적당히 채색해
 도 괜찮습니다.

02

나머지 반쪽도 같은 방법으로 칠하되, 진하기를 조
금 낮춰 채색합니다. 이어서 G553(모스 그린)+화이
트로 잎맥을 그려주고, 잎자루를 칠합니다.

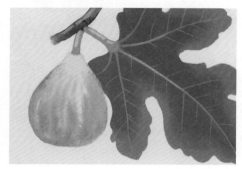

03

묽은 농도의 G553(모스 그린)으로 줄기를 칠하고 묽은 농도의 G603(번트 시에나)를 먼저 칠한 줄기 바탕색 위에 살짝 덧올립니다. 그리고 진한 농도의 G540(리프 그린)+화이트로 줄기와 잎자루의 하이라이트를 그려줍니다.

04

묽은 농도의 G553(모스 그린)+G540(리프 그린)+소량의 화이트를 넉넉히 만든 후 8호 붓으로 무화과 열매 전체를 칠하고, 물감이 마르기 전에 묽은 농도의 G501(알리자린 크림슨)+소량의 G603(번트 시에나)로 열매 모양을 따라 위에서 아래로 선을 그립니다.

• 묽은 농도의 물감을 넉넉히 칠해주면 번지기 효과가 훨씬 자연스럽습니다. 농도 조절이 중요하니 연습지에 여러 번 그려보기를 권합니다.

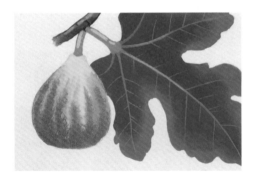

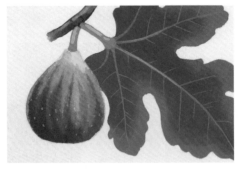

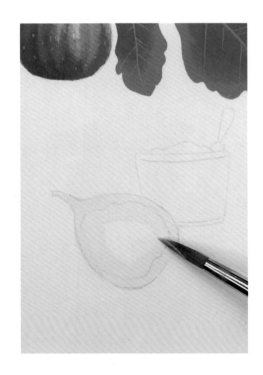

05

G501(알리자린 크림슨)+소량의 G603(번트 시에나)로 다시 한번 선을 긋고, 깊고 진한 색감의 G501(알리자린 크림슨)+소량의 G553(모스 그린)으로 아래 가장 어두운 부분을 한 번 더 그려줍니다. 물감이 마르고 난 뒤 묽은 농도의 G553(모스 그린)으로 열매의 푸릇한 부분을 얇게 칠해주고, 줄기 하이라이트를 칠한 G540(리프 그린)+화이트로 무화과 표면에 점을 아주 작게 찍어 줍니다.

06

화이트+소량의 G526(레몬 옐로)를 넉넉히 만들어 잘린 무화과의 안쪽은 비워두고 테두리만 칠합니다.

• 무화과는 속도 참 예뻐요. 그리기 전에 사진으로 관찰하면 훨씬 도움이 됩니다.

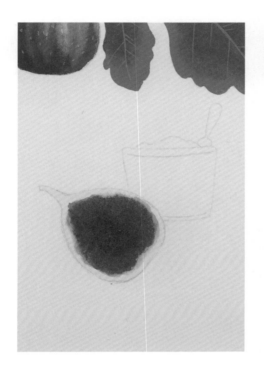

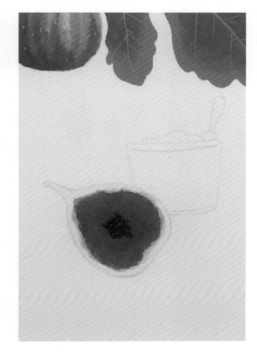

07

물감이 마르기 전에 가장자리를 조금 남기고 붉게
익은 중심 부분을 묽은 농도의 G501(알리자린 크림
슨)+소량의 G603(번트 시에나)로 칠하고 같은 색으
로 한 번 더 칠해서 진하게 표현해 주세요. 이렇게
하면 조금 남겨둔 가장자리로 자연스럽게 물감이
번지는 느낌을 줄 수 있습니다.

08

진한 농도의 G501(알리자린 크림슨)+소량의 G553(모
스 그린)을 중심 부분에 톡톡 진하게 올려줍니다.

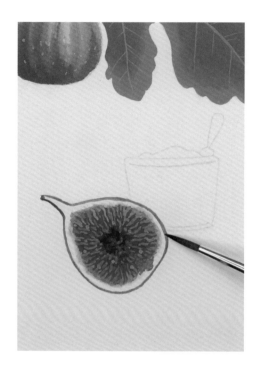

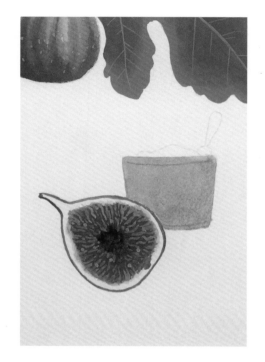

09

G501(알리자린 크림슨)+화이트로 중심 쪽을 향하는 구불구불한 선을 그려주고, G527(옐로 오커)의 농도를 진하게 하여 씨를 그려줍니다. 그리고 G553(모스 그린)으로 껍질 라인을 그립니다.

10

달콤한 무화과 잼이 담긴 유리병을 묽은 농도의 G502(카민)+소량의 G526(레몬 옐로)로 칠합니다.

• 물감을 넉넉히 칠해야 번지기 기법이 훨씬 자연스럽게 구현됩니다.

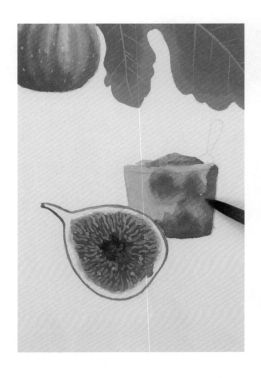

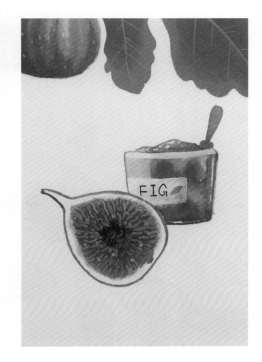

11

중간 농도의 G501(알리자린 크림슨)으로 그림과 같이 유리병의 부분 부분을 칠해줍니다. 종이가 젖어있는 상태에서 물감 양을 많이 올려주면 자연스럽게 번져나갑니다.

• 진한 부분은 물감을 한 번 더 올려주듯 칠한 후 자연스럽게 번지도록 살살 붓질을 해주면 좋습니다.

12

물감이 마르면 잼이 담긴 유리병에 디테일을 추가합니다.

• G501(알리자린 크림슨)으로 테두리를 가늘게 그립니다.

• 화이트로 밝은 부분에 하이라이트를 넣고 라벨을 칠합니다.

• 블랙으로 라벨의 글씨를 쓰고, 그린 계열의 색으로 라벨지에 그려진 그림을 그립니다.

• G527(옐로 오커)로 스푼을 칠합니다.

세 가지 색으로 변하며 피는 꽃

진한 보라색으로 피어서 연한 보라색으로 변하다가 하얀색으로 지는 신기한 꽃입니다.
연한 분홍부터 진한 보라까지 색감에 변화를 주어 채색합니다.

✿ Material.

- 붓: 화홍 1호, 2호, 3호, 4호
- 종이: 캔손 아르쉬 수채화지-중목
- 물감: 홀베인 수채 과슈

■ 딥 그린(G546+G566+G501)	■ G546 올리브그린
■ 블랙	■ G542 퍼머넌트 그린 딥
□ G630, G796 퍼머넌트 화이트	■ G561 터쿼이즈 블루
■ G520 퍼머넌트 옐로	■ G581 바이올렛
■ G540 리프 그린	■ G603 번트 시에나
■ G553 모스 그린	

□ 화이트와 블랙은 어떤 것을 써도 좋아요. 화이트의 경우 작품에서는 G796(퍼머넌트 화이트)를 사용하였습니다.
□ 딥 그린은 P.31을 참고하여 미리 조색해 두고 사용합니다.
□ 물감 조색하기, 그러데이션과 번지기 및 색 올리기 기법에 관한 자세한 내용은 P.30~37을 참고해 주세요.

✿ Guide.

연한 색 꽃부터 진한 색 꽃 순서로 그리며, 처음 조색한 물감에 보라색을 더하면서 조금씩 진하게
만들어 칠하게 됩니다. 단순하게 생긴 꽃이라 자칫 밋밋해 보일 수 있으므로 동글동글 예쁜 선을
잘 살려 그려주세요. 잎은 연한 톤, 중간 톤, 진한 톤으로 나누어 표현합니다. 나비는 번지기 기법
으로 그리며, 색보다는 선을 섬세하게 잘 그려야 돋보인답니다.

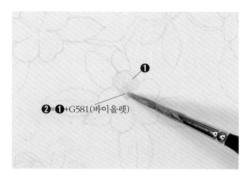

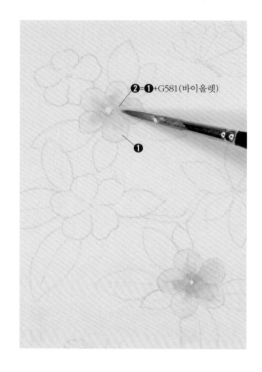

01

연한 톤 꽃부터 채색해 보겠습니다. 먼저, 맨 아래
에 있는 꽃을 다음과 같이 채색합니다.

- ❶ 화이트+소량의 G581(바이올렛)으로 꽃잎 한
 장 전체를 아주 연하게 칠하고, ❷ ❶에 G581(바
 이올렛)을 더 섞어서 물감을 톡톡 올리듯이 꽃잎
 의 안쪽을 칠해줍니다.
- 나머지 꽃잎도 같은 방법으로 칠합니다.

- 바탕색 물감이 마르기 전에 색을 올려 주면 자연스럽게 번
 져나갑니다.

02

첫 번째 꽃과 같은 방법으로 위쪽에 있는 연한 꽃
하나도 ❶ 화이트+소량의 G581(바이올렛)과 ❷ ❶
+G581(바이올렛)으로 채색합니다.

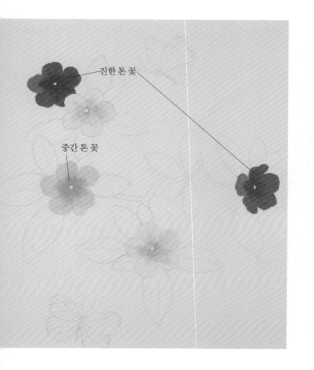

진한 톤 꽃

중간 톤 꽃

03

연한 톤 꽃을 채색한 방식을 참고해서 기존에 만들어둔 물감에 G581(바이올렛)을 더 섞으면서 중간 톤 꽃과 진한 톤 꽃을 칠합니다.

• 기존 색에 G581(바이올렛)을 조금씩 더해가면서 톤을 점점 올려 단계적으로 진한 꽃을 칠해나가게 됩니다.

04

팔레트에 쓰다 남은 다양한 톤의 보라색이 있을 것입니다. 그중에서 꽃 색보다 조금 진한 색으로 꽃잎맥을 섬세하게 그려주세요. 이때 선이 너무 도드라지지 않게 표현해 주는 것이 중요합니다.

05

이제 잎을 그려 보겠습니다. 먼저 가장 연한 톤의
잎을 칠합니다.

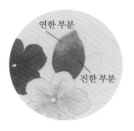

연한 부분

진한 부분

- G553(모스 그린)+G540(리프 그린)+화이트로 잎의
 연한 부분 반을 칠한 후 여기에 G553(모스 그린)
 을 조금 더 섞어서 나머지 진한 부분을 칠하고 그
 러데이션 해줍니다.
- 연한 톤의 나머지 잎들도 그림과 같이 완성해 주
 세요.

- 같은 톤이라도 잎을 모두 똑같이 칠하기보다는 약간의 변
 화를 주면서 칠하면 좋습니다.

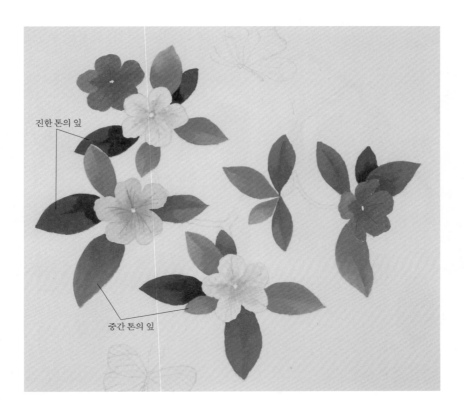

진한 톤의 잎

중간 톤의 잎

06

앞서의 방법을 응용하여 중간 톤과 진한 톤의 잎을
채색합니다.

- 중간 톤 잎 : G553(모스 그린)+G546(올리브그린)+
 화이트를 밝은 톤 잎의 색보다 진하게 만들어 잎
 의 반을 칠하고, 여기에 G553(모스 그린)+G546(올
 리브그린)을 섞어 조금 더 진하게 만든 다음 나머
 지 반을 칠한 후 그러데이션 해줍니다.
- 진한 톤 잎 : G546(올리브그린)+딥 그린+화이트를
 진하게 만들어 잎의 반을 칠하고, 여기에 G546(올
 리브그린)+딥 그린을 섞어서 조금 더 진하게 만든
 다음 나머지 반을 칠한 후 그러데이션 해줍니다.

- 딥 그린을 섞을 때는 색이 너무 진해지지 않도록 조금씩 더
 해가며 색의 변화를 관찰합니다.

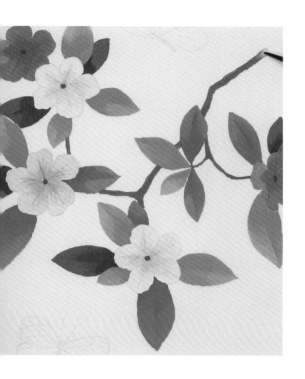

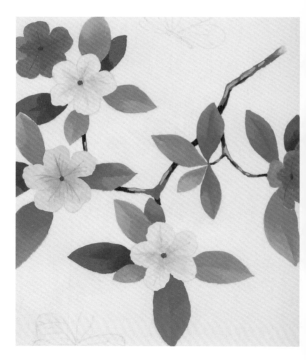

07

팔레트에 남아있는 그린 계열로 꽃의 중심을 칠하
고, G603(번트 시에나)+G542(퍼머넌트 그린 딥)+소량
의 화이트로 나뭇가지를 칠해줍니다. 이때 가지의
끝부분은 붓을 씻고 티슈에 붓을 대어 물기를 조금
제거한 후 자연스럽게 그러데이션 합니다.

08

나뭇가지의 음영과 하이라이트를 표현합니다. 진
한 농도의 G603(번트 시에나)+G542(퍼머넌트 그린 딥)
을 가지의 그늘진 곳에 칠하고, 진한 농도의 화이트
+G553(모스 그린)으로 하이라이트 부분을 칠합니다.

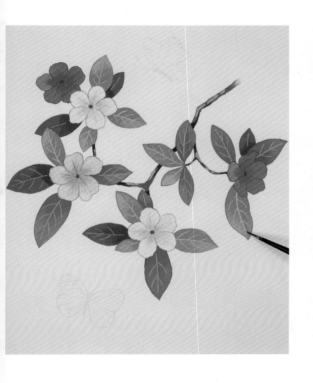

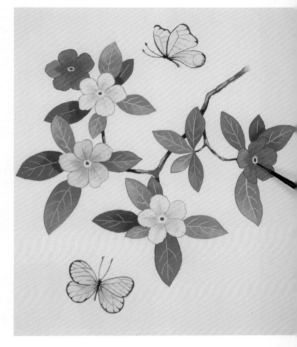

09

화이트+G581(바이올렛)으로 꽃 테두리를, G546(올리브그린)+화이트로 잎의 테두리를 그립니다. 그리고 화이트+소량의 G553(모스 그린)으로 잎맥을 가늘게 그려줍니다.

• 꽃과 잎의 테두리는 꽃이나 잎의 색보다 약간 진한 색으로 그려야 자연스럽습니다.

• 어두운 톤 잎의 잎맥은 도드라지지 않게 농도를 묽게 하여 연하게 그립니다.

10

나비를 그리고 꽃 중심의 디테일을 추가하여 완성합니다.

• 아주 묽은 농도의 G561(터쿼이즈 블루)+화이트와 G520(퍼머넌트 옐로)로 각각 위, 아래 나비를 칠합니다.

• 1호 붓을 이용해 블랙으로 나비의 몸통과 무늬를 그리고, 몸통의 블랙을 깨끗한 물붓으로 살짝 퍼트려 날개 쪽으로 투명하게 퍼지게 만듭니다.

• 마지막으로 진한 농도의 화이트로 꽃 중심 가장자리를 동그랗게 그려줍니다.

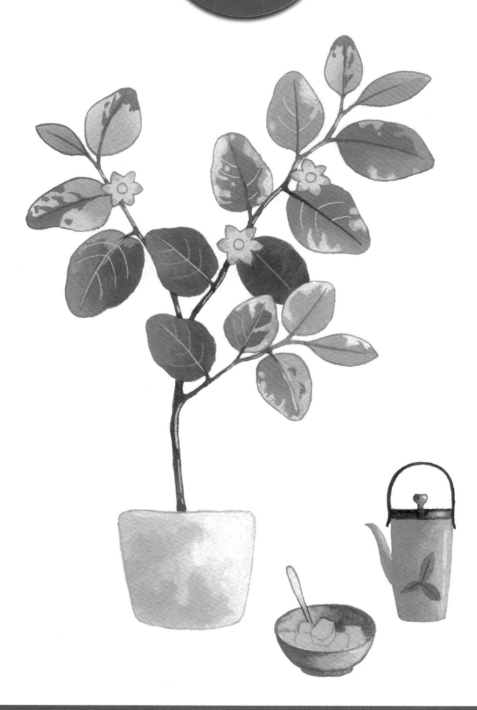

핑크와 그린의 조화

어쩐지 함께 쓰는 것이 머뭇거려지는 그린과 핑크.
소코라코를 통해 두 색이 겹쳤을 때의 색감 변화를 경험해 보세요.

✿ Material.

- 붓: 화홍 1호, 2호, 3호, 4호, 6호
- 종이: 캔손 아르쉬 수채화지-중목
- 물감: 홀베인 수채 과슈

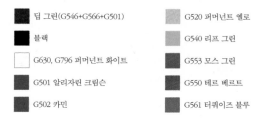

■ 딥 그린(G546+G566+G501)	G520 퍼머넌트 옐로
■ 블랙	G540 리프 그린
□ G630, G796 퍼머넌트 화이트	G553 모스 그린
G501 알리자린 크림슨	G550 테르 베르트
G502 카민	G561 터쿼이즈 블루

☐ 화이트와 블랙은 어떤 것을 써도 좋아요. 화이트의 경우 작품에서는 G796(퍼머넌트 화이트)를 사용하였습니다.
☐ 딥 그린은 P.31을 참고하여 미리 조색해 두고 사용합니다.
☐ 물감 조색하기, 그러데이션과 번지기 및 색 올리기 기법에 관한 자세한 내용은 P.30~37을 참고해 주세요.

✿ Guide.

소코라코의 잎은 3가지 톤(중간 톤, 연한 톤, 가장 연한 톤)으로 나누어 그린 계열 잎부터 차례로
채색한 다음에 핑크 계열 잎을 칠하게 됩니다. 그리고 소코라코의 매력 포인트라고 할 수 있는 잎
의 무늬는 그린 계열 잎 위에는 화이트나 핑크로, 핑크 계열 잎 위에는 그린 색으로 표현해 줄 거
예요.

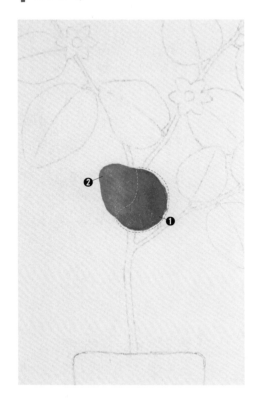

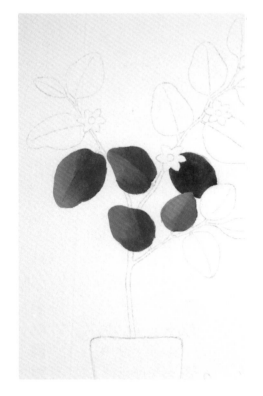

01

그린 계열의 잎 중 중간 톤에 해당하는 잎의 반쪽을
❶ G553(모스 그린)+G550(테르 베르트)로 칠하고, ❷
❶에 화이트를 섞어 나머지 반쪽을 칠한 다음, 붓을
씻고 티슈에 물기를 깨끗이 닦아서 두 색의 경계 부
분을 그러데이션 합니다.

• 물감을 넉넉하게 칠해주면 그러데이션 하기가 좋습니다. 4
 호 붓 사용을 추천합니다.
• 색의 경계를 그러데이션 해주는 작업은 이후 모든 과정에
 서 별도의 설명이 없더라도 동일하게 적용됩니다.

02

중간 톤의 나머지 잎을 같은 방식으로 채색한 다음,
앞쪽에 위치한 잎에 의해 그늘이 져서 다소 어둡게
보이는 잎 하나는 G550(테르 베르트)+딥 그린으로
칠해줍니다.

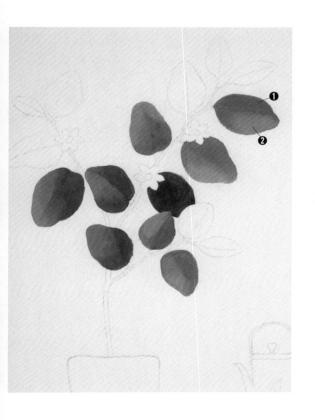

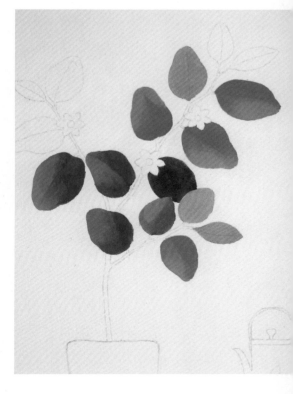

03

연한 톤의 잎들을 앞서와 같은 방법으로 ❶ G553(모스 그린)+G540(리프 그린)과 ❷ ❶+화이트로 칠해줍니다.

04

마지막으로 가장 연한 3개의 잎 전체를 G553(모스 그린)+G540(리프 그린)+화이트로 칠합니다.

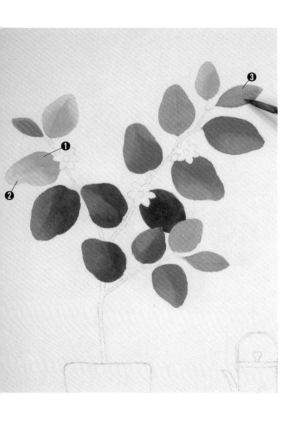

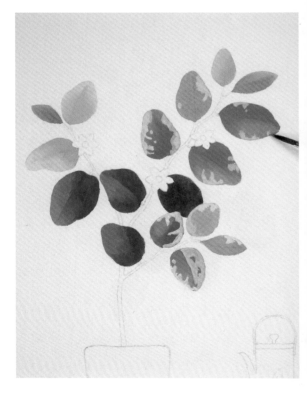

05

이번에는 핑크 계열의 잎을 다음과 같이 칠해줍니다.

- ❶ G502(카민)+화이트와 ❷ ❶+화이트로 잎의 어두운 부분과 밝은 부분을 적당히 구분해 채색하고 색의 경계를 그러데이션 합니다.
- ❸ G502(카민)+화이트를 좀 더 진한 핑크가 되도록 섞어 진한 잎 2개를 칠합니다.

06

그린 계열의 잎에 화이트 무늬를 그려줍니다.

- 채색된 잎을 화이트로 얇게 덧칠하여 무늬를 표현해 주되, 바탕의 그린 색이 살짝 보이도록 농도를 조절합니다.
- 물감의 농도와 무늬의 위치에 변화를 주며 그린 계열 잎에 골고루 무늬를 표현합니다.

- 연습지에 칠해서 농도를 미리 확인하는 작업을 거치면 원하는 색을 칠하는 데 도움이 됩니다.

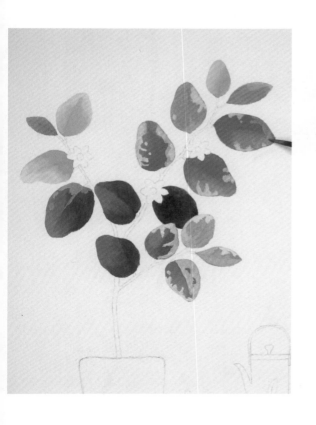

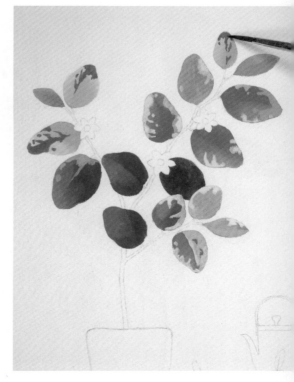

07

화이트 무늬를 칠했던 방법을 참조하여 이번에는
핑크 무늬를 G502(카민)+화이트로 그려줍니다.

08

핑크 계열 잎에는 G553(모스 그린)+G540(리프 그린)
으로 그린 톤 무늬를 그려줍니다. 무늬의 위치는 그
림을 참고하여 중심 잎맥을 따라 잡아줍니다.

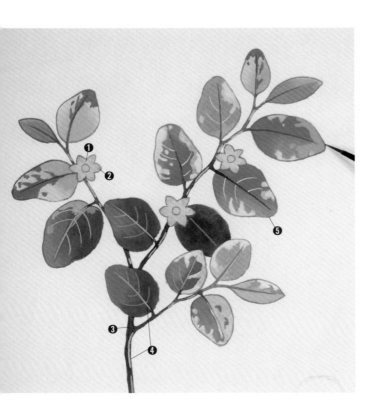

09

꽃과 줄기, 잎맥을 칠합니다.

- ❶ G540(리프 그린)+화이트로 꽃을, 팔레트에 남아 있는 ❷ 핑크 계열로 꽃의 끝부분을 칠해줍니다.
- ❸ G501(알리자린 크림슨)+소량의 G553(모스 그린) 으로 줄기와 잎자루, 주맥 중간 부분까지를 연결 하여 그려줍니다. 이때, 끝으로 갈수록 연하게 그 려야 자연스럽습니다.
- ❹ G540(리프 그린)+화이트로 줄기의 밝은 하이 라이트 부분과 잎의 잎맥을 그려줍니다. 그리고 ❺ G553(모스 그린)으로 잎의 테두리를 선명하게 그려줍니다.

• 테두리나 잎맥을 그릴 때는 1호 붓을 이용해 주세요.

10

화분을 채색합니다.

- ❶ 화이트+소량의 블랙으로 밝은 그레이를 만들 고, 6호 붓으로 물감 양을 넉넉히 하여 화분 전체 를 칠합니다.
- ❶에 블랙을 더 섞어서 진한 그레이를 만들어 화 분의 어두운 부분을 칠하고, 화이트로 화분의 밝 은 부분을 덧칠한 후 화분의 어두운 부분을 칠한 색으로 화분의 테두리를 그려 마무리합니다.

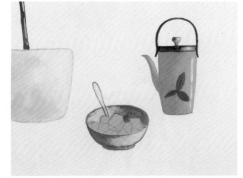

11

소품 그릇과 그릇에 담겨 있는 과일을 채색합니다.

- 화이트+블랙으로 진한 그레이를 만들어 그릇의
 어두운 부분을, 붓을 씻고 티슈에 붓을 대어 물기
 를 조금 제거한 후 물감을 살살 펼치면서 나머지
 부분을 칠합니다. 진한 그레이로 그릇과 포크의
 테두리도 그려주세요.
- G520(퍼머넌트 옐로)로 그릇 안의 과일을 칠하고,
 여기에 소량의 G502(카민)을 섞어 진한 옐로를
 만든 다음 테두리를 그려줍니다.

12

티팟을 채색하여 그림을 완성합니다.

- G561(터쿼이즈 블루)로 티팟의 반쪽 어두운 부분
 을 칠하고, 붓을 씻고 티슈에 붓을 대어 물기를
 조금 제거한 후 물감을 살살 펼치면서 나머지 부
 분을 맑게 칠합니다.
- 블랙을 묽게 하여 뚜껑의 반을 칠하고, 붓을 씻고
 티슈에 붓을 대어 물기를 조금 제거한 후 물감을
 살살 펼치면서 나머지 부분을 칠합니다. 블랙으
 로 손잡이와 테두리도 그려주세요.
- 팔레트에 남은 그린 색으로 나뭇잎 무늬를 그려
 주고 화이트로 티팟의 하이라이트를 진하게 표
 현해 줍니다.

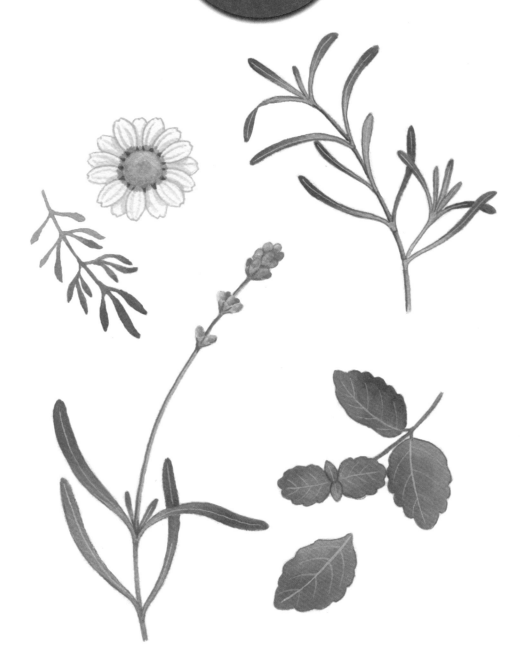

산들산들 바람 감성의 허브

바람에 흔들리는 듯한 감성이 느껴지는 허브는 가는 붓들을 적절히 사용해서
섬세하게 그려주어야 해요.
다양한 그린 톤을 사용해 각각의 개성을 표현해 보세요.

Material.

- 붓: 화홍 1호, 2호, 3호, 4호
- 종이: 캔손 아르쉬 수채화지-중목
- 물감: 홀베인 수채 과슈

■ 딥 그린(G546+G566+G501)	■ G553 모스 그린
□ G630, G796 퍼머넌트 화이트	■ G546 올리브그린
■ G620 그레이 No.1	■ G550 테르 베르트
■ G520 퍼머넌트 옐로	■ G581 바이올렛
■ G526 레몬 옐로	■ G527 옐로 오커
■ G540 리프 그린	■ G604 번트 엄버

□ 화이트는 어떤 것을 써도 좋아요. 작품에서는 G796(퍼머넌트 화이트)를 사용하였습니다.
□ 딥 그린은 P.31을 참고하여 미리 조색해 두고 사용합니다.
□ 물감 조색하기, 그러데이션 기법에 관한 자세한 내용은 P.30~36을 참고해 주세요.

Guide.

캐모마일의 은은한 흰색 꽃은 그레이로 주름을 표현하고 테두리를 그려서 형태를 잡아줍니다. 로 즈마리의 잎은 곡선을 잘 살려서 그려주고, 라벤더의 꽃은 바이올렛에 화이트를 섞는 양을 달리 하면서 진한 부분과 연한 부분을 표현해 줍니다. 민트 잎은 그린 톤으로 진한 부분과 연한 부분을 채색하고 자연스럽게 그러데이션 하여 산뜻한 느낌을 살려줍니다.

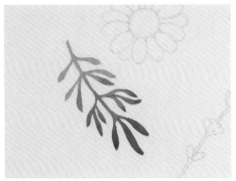

캐모마일 01

G546(올리브그린)+소량의 화이트로 잎의 연한 부분을 칠하고, G546(올리브그린)+화이트로 나머지를 칠한 후, 붓에 묻은 물감을 티슈에 깨끗이 닦은 다음 두 색의 경계를 그러데이션 합니다. 잎의 끝부분은 중간 농도의 G546(올리브그린)으로 한 번 더 올려 진하게 표현해 주세요.

02

꽃잎을 그려줍니다.

• 묽은 농도의 G620(그레이 No.1)으로 꽃잎의 주름을 그리고, 농도를 진하게 하여 꽃잎 테두리를 그려줍니다.

• 묽은 농도의 G546(올리브그린)으로 꽃 중심부 가장자리를 둥글게 칠한 다음, 농도를 진하게 하여 꽃잎 라인을 살리며 사이사이를 그려서 깊이감을 표현합니다.

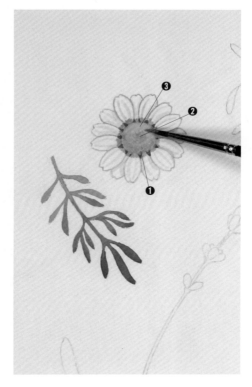

03

G520(퍼머넌트 옐로)를 물을 섞지 않고 붓끝에 듬뿍
묻혀서 꽃 중심부를 진하게 그려줍니다.

04

❶ G527(옐로 오커)를 농도를 묽게 하여 꽃술의 어두
운 부분을 톡톡 찍어 주고, ❷ G546(올리브그린)을 농
도를 묽게 하여 꽃술의 중간 부분을 동그랗게 톡톡
찍어 줍니다. 마지막으로 ❸ G526(레몬 옐로)+화이트
를 농도를 진하게 하여 붓끝에 듬뿍 묻혀서 꽃술의
가장 밝은 부분을 점 찍듯이 강하게 올려줍니다.

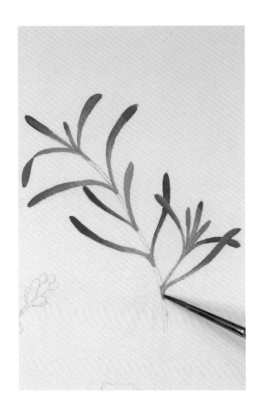

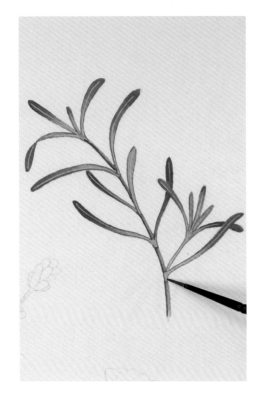

잎의 곡선 라인을 살리며 G553(모스 그린)+G550(테르 베르트)로 잎끝을 칠하고 여기에 화이트를 섞어서 나머지 연한 부분을 칠합니다. 그리고 붓에 묻은 물감을 티슈에 깨끗이 닦은 다음 두 색의 경계를 그러데이션 합니다.

• 그림과 같이 줄기에 연결되는 부위까지 칠해야 하는 점에 유의해 주세요.

묽은 농도의 G604(번트 엄버)로 줄기를 칠하고, G540(리프 그린)+화이트로 잎맥을, G553(모스 그린)으로 테두리를 섬세하게 그려주세요.

• 섬세한 선을 그릴 때는 1호 붓을 사용해 주세요.

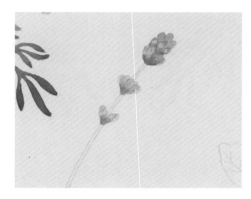

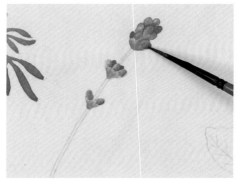

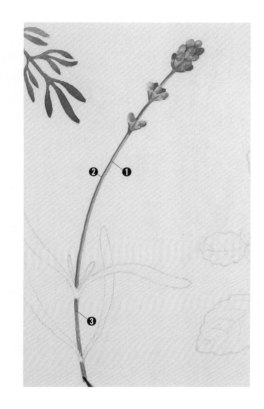

라벤더 07

보랏빛 라벤더 꽃을 칠합니다.

- 묽은 농도의 G550(테르 베르트)로 꽃받침을 칠합니다.
- G581(바이올렛)+화이트로 꽃 전체를 칠하고, 여기에 소량의 G581(바이올렛)를 더 섞어서 진한 부분을 칠합니다. 그리고 G581(바이올렛)으로 동글동글한 모양을 살리면서 가장 진한 부분을 칠합니다.

08

❶ G550(테르 베르트)+화이트로 연한 그린을 만들어 줄기 전체를 칠한 뒤 ❷ G550(테르 베르트)로 어두운 부분 한쪽만 조금 진하게 그어 줍니다. 그리고 ❸ G604(번트 엄버)의 농도를 묽게 하여 줄기 아래쪽에 얇게 올려 줍니다.

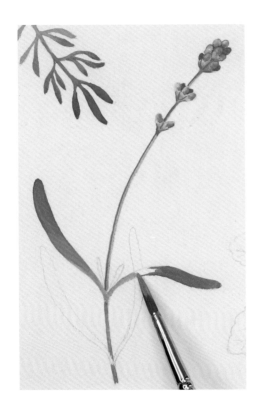 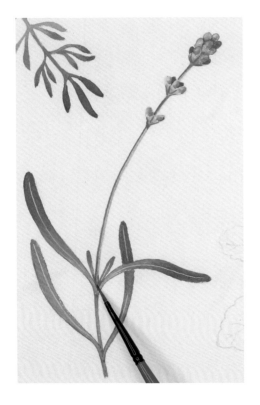

09

G550(테르 베르트)+소량의 화이트로 잎의 진한 부분 반을 칠하고 여기에 화이트를 더 섞어 잎의 나머지 를 칠한 후 그러데이션 해줍니다.

10

G540(리프 그린)+화이트로 잎맥을 그려주고 G550(테르 베르트)로 잎의 테두리를 섬세하게 그려 줍니다.

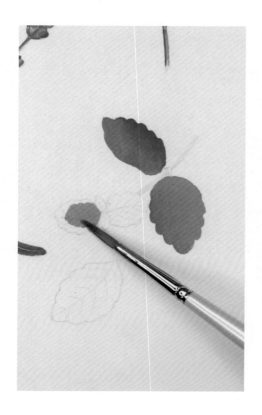

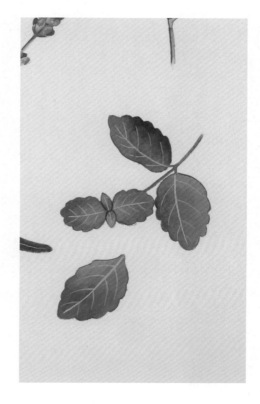

넉넉한 양의 G550(테르 베르트)+G56(올리브그린)+소량의 화이트로 잎의 진한 부분을 칠하고 여기에 화이트를 더 섞어서 나머지를 칠한 후 두 색의 경계를 그러데이션 합니다. 이때 각 잎의 톤을 조금씩 다르게 하여 변화를 주세요.

G553(모스 그린)으로 줄기를 그려주고 G540(리프 그린)+화이트로 잎맥을 그려주면 허브 완성입니다.

도안
옮겨 그리기

직접 스케치하는 게 어렵다면 완성 작품을 이용해
도안을 옮겨 그리는 방법이 유용해요. 직접 스케치할 경우에도 다른 종이에 그린 후
이 과정을 활용해서 수채화지에 옮기면 훨씬 깔끔하게 그릴 수 있습니다.
또, 그리고 싶은 사진을 프린트해서
트레싱지처럼 뒷면에 연필을 칠하고 옮겨 그려도 된답니다.

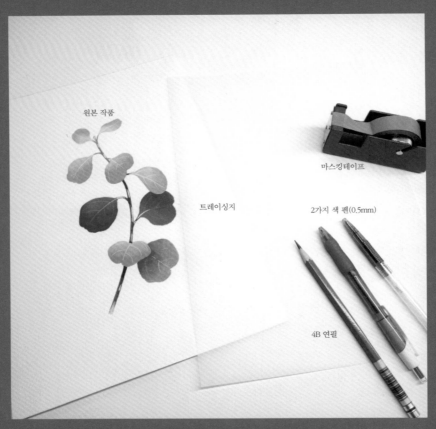

원본 작품

트레이싱지

마스킹테이프

2가지 색 펜(0.5mm)

4B 연필

도안 옮기기에 필요한 도구

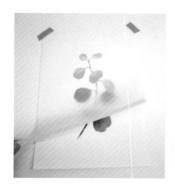

01

그리고 싶은 그림 위에 트레싱지를 올리고 종이가 흔들리지 않게 마스킹테이프로 고정합니다.

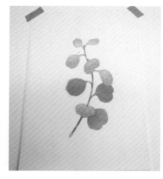

02

색 펜으로 그림을 따라 그립니다.

• 이때 손에 너무 힘을 주지 않도록 주의합니다.

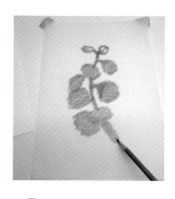

03

트레싱지를 원본 그림과 분리하고 뒤집은 다음, 4B 연필을 눕혀서 그림 선이 보이는 부분을 칠합니다.

• 촘촘히 칠해야 스케치가 세세하게 나오니 꼼꼼하게 칠해주세요.

04

다 칠하고 나면 표면에 묻은 흑연 가루를 티슈로 살짝 닦아 주세요.

05

연필로 칠한 면이 아래로 가도록 트레이싱지를 수채화지 위에 올리고, 마스킹테이프로 고정합니다. 다른 색 펜으로 선을 따라 그립니다.

• 너무 세게 눌러 그리면 종이에 자국이 생기고, 너무 약하게 그리면 연필 선이 보이지 않으므로, 트레싱지를 살짝 들어서 확인해가면서 필압을 조절합니다.

06

다 그린 후에는 바로 트레싱지를 떼어내지 말고 혹시 빠진 부분은 없는지 확인 후 분리합니다. 그리고 원본을 보면서 부족한 부분들을 정리합니다.

크리소카디움

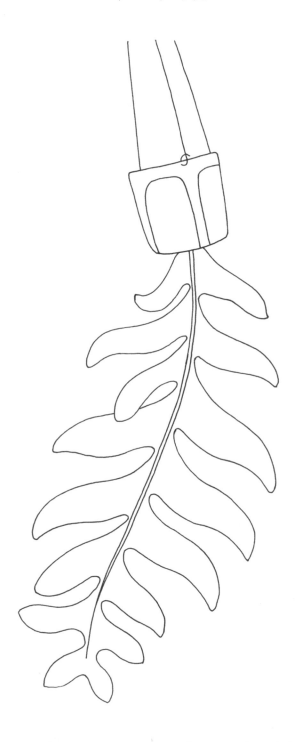

유칼립투스 폴리안

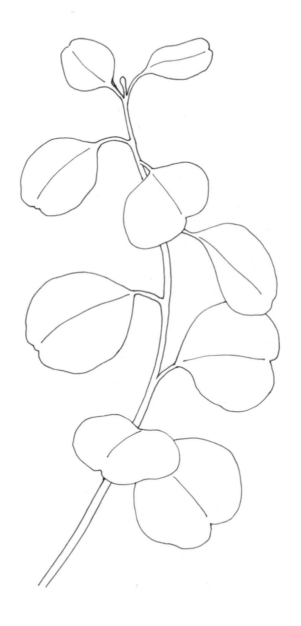

올리브나무

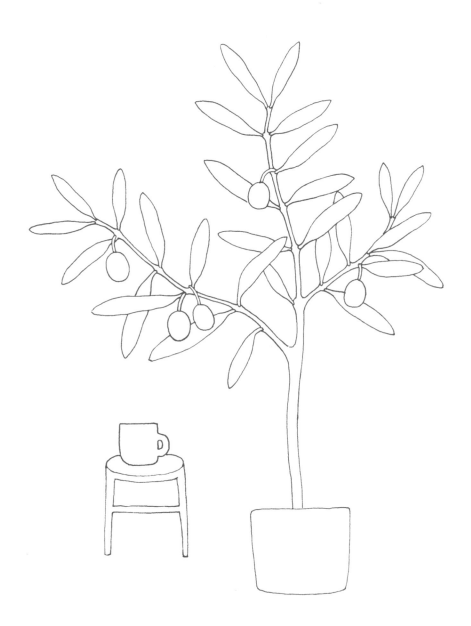

트리쵸스
(에스키난서스)

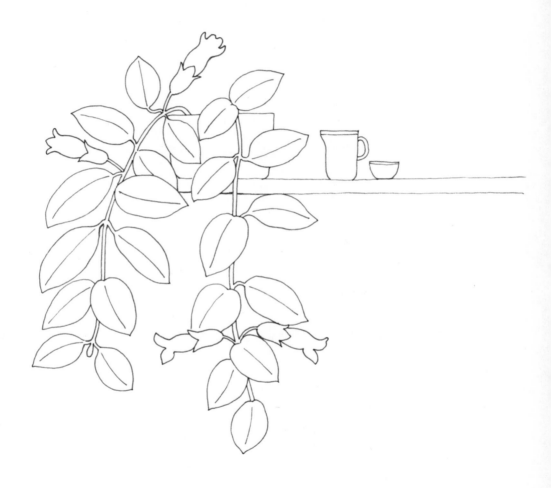

필레아 페페로미오이데스

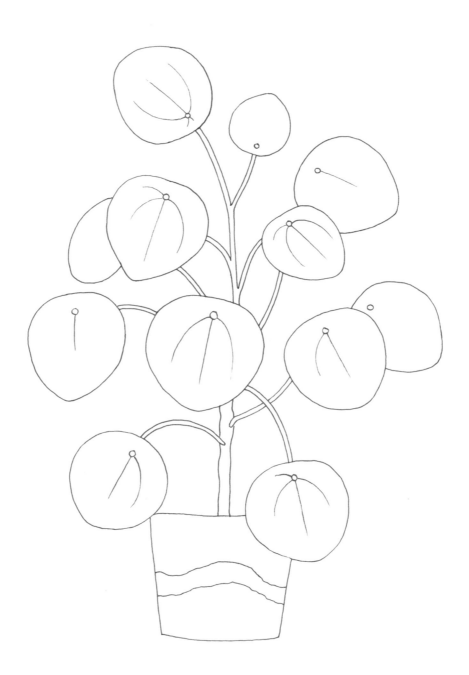

푸밀라
(무늬푸밀라고무나무)

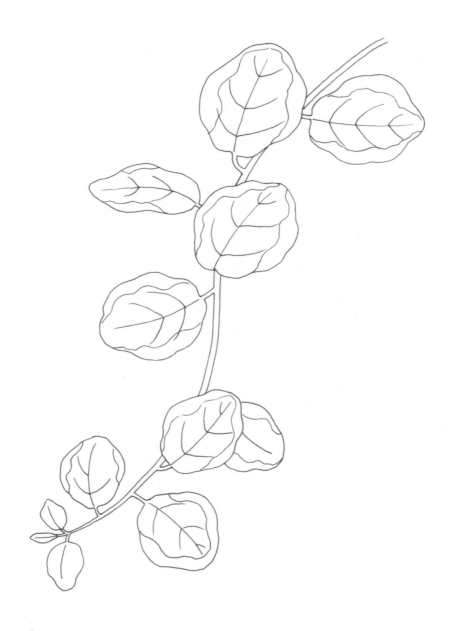

제라늄

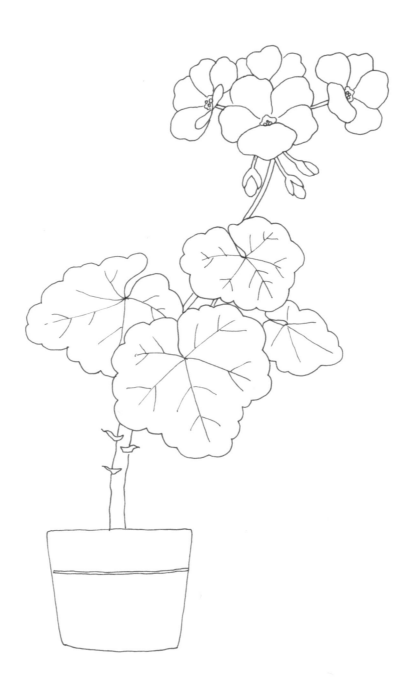

몬스테라

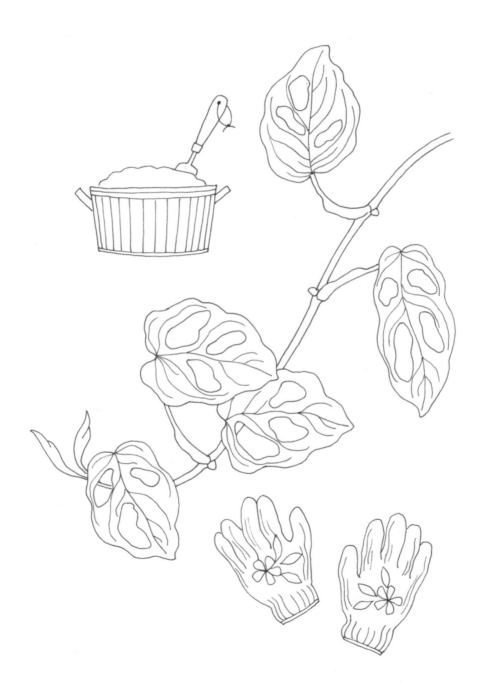

꽃기린

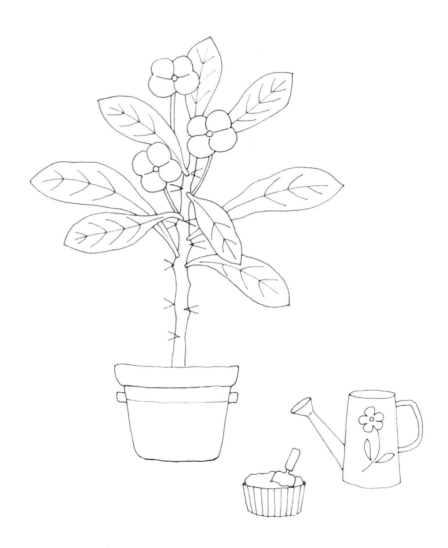

캐롤라이나 자스민

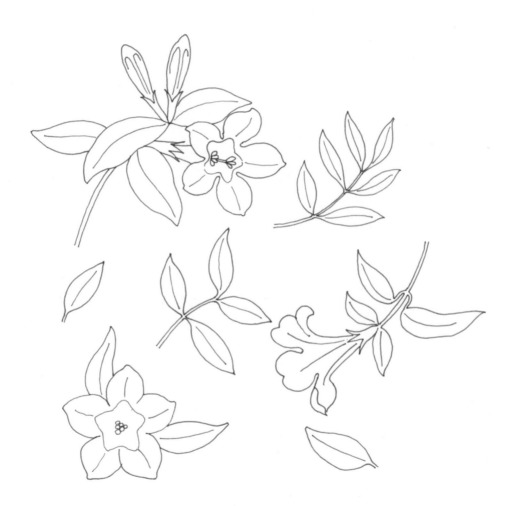

떡갈고무나무

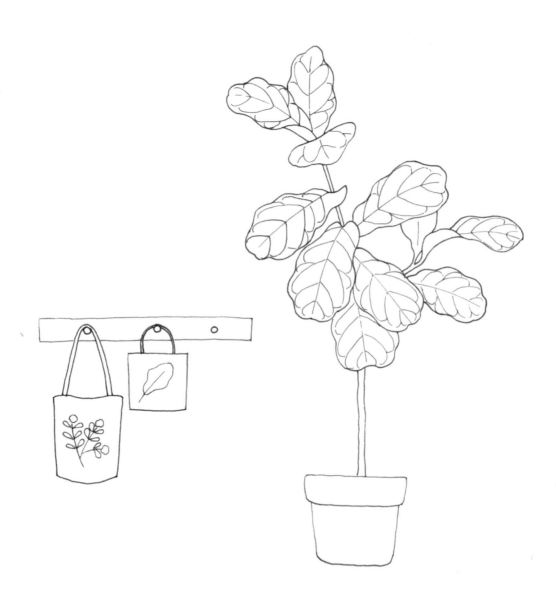

은엽아카시아

필로덴드론 페다툼

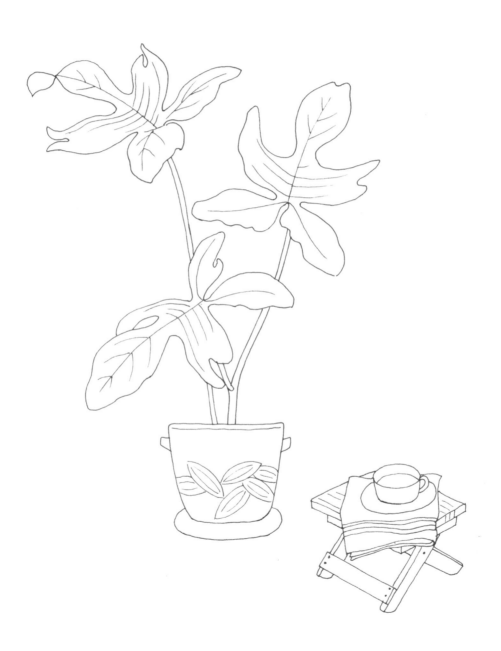

목마가렛

사계귤
(유주나무)

용신목 선인장

무화과나무

브룬펠시아 자스민

소코라코

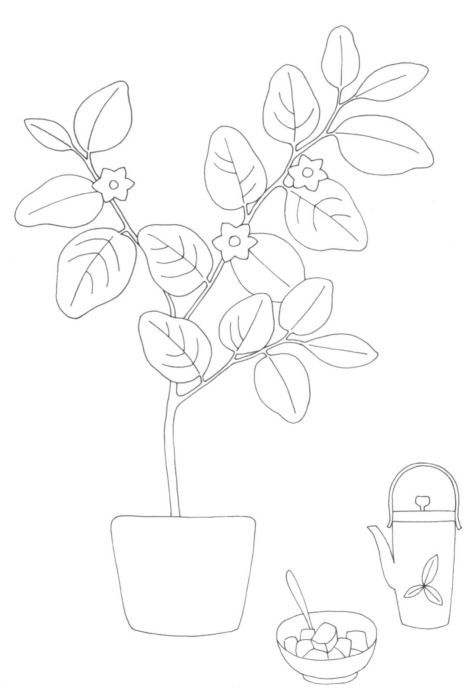

허브

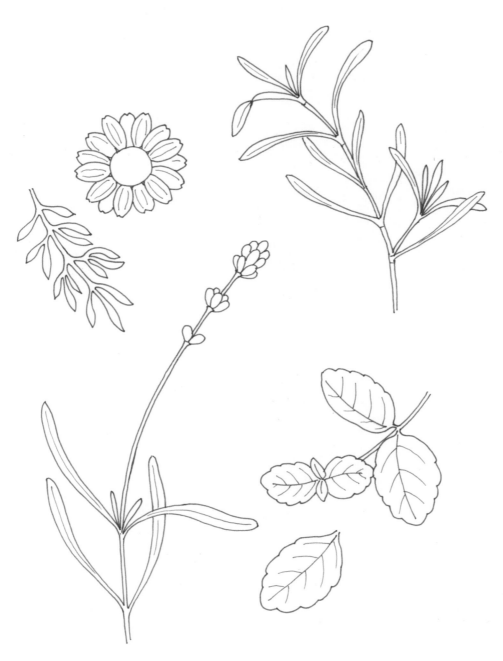